詩人‧論家的一天

陳文發攝影‧創世紀詩雜誌社 主編

文史哲出版社印行

國家圖書館出版品預行編目資料

詩人・論家的一天 / 創世紀詩雜誌社主編；
陳文發攝影. -- 初版 -- 臺北市：文史哲, 民
103.10
　　頁；　　公分
ISBN 978-986-314-219-5（平裝）

1. 攝影集　2.人像攝影

957.5　　　　　　　　　　　　103020324

詩人・論家的一天

攝 影 者：陳　　　文　　　發
主 編 者：創 世 紀 詩 雜 誌 社
出 版 者：文 史 哲 出 版 社
http:// www.lapen.com.tw
e-mail：lapen@ms74.hinet.net
登記證字號：行政院新聞局版臺業字五三三七號
發 行 人：彭　　　正　　　雄
發 行 所：文 史 哲 出 版 社
印 刷 者：文 史 哲 出 版 社
臺北市羅斯福路一段七十二巷四號
郵政劃撥：16180175 傳真 886-2-23965656
電話 886-2-2351-1028，886-2-2394-1774

實價新臺幣四五○元

中 華 民 國 一 ○ 三 年（2014）十 月 初 版

瞬間影像在詩史角落發芽

——寫在陳文發「詩人攝影集」卷前

張　默

從《創世紀一九五四─二○○八圖像冊》之後，本書《詩人‧論家的一天》，是第二部詩的攝影專集，為當代台灣新詩史料加油添醋，確是美事一椿，不宜等閒視之。

這個專欄，始於《創世紀》第一五○期（二○○七年春季號）到一七六期（二○一三年秋季號）共二十七期，為時約六年半，是《創世紀》最長的專欄之一，由青年攝影家陳文發擔綱，從顏艾琳（一五○期）到楊寒（一七六期）共四十四家。每家篇首有詩人提供的短文約六、七百字，略述被拍攝過程的感覺點滴，十分多樣動人。另選刊當時被拍攝詩人、論家生活即景照片十幀，各照均有簡要說明，每期刊登一或二家，約八頁，普獲愛詩人的讚賞。

近十年來，陳文發應邀為《創世紀》擔任攝影工作，有口皆碑。他從事本集的攝影，從連絡詩人，敲定拍攝日程，以及與各詩家見面之選景等等瑣事，他都非常尊重被訪詩人的獨特安排，不厭其煩的由北而中而南的三地奔波。他每期提供給《創世紀》的十幀照片，都是精挑細選而成，是故這麼多年來，他提供的資料，《創世紀》編輯部從來沒有異議，十分欽佩，他的專業與一絲不苟，務期讓每一位詩人都能完整地看到他個人影像的最佳效果。

以下筆者特別引借全體被拍攝詩人‧論家的小語，從那些繽紛有味的雜感中，讓愛詩人逕自去品賞其中難以宣說的玄奧吧！

洛　夫：時間可惡，拔去我數莖白髮。

商　禽：一千字短文，他會忙上二十幾天才交卷。

魯　蛟：「山中喚詩詩不應」，葉醉白的駿馬，日以繼夜在牆壁上飛奔。

辛　鬱：老友經常小聚，「時空廣場」他去得最多。

丁文智：中壢菜市場，他每天怡然穿梭其間。

碧　果：一頭被獵人發現的獵物，拍下他幾多的笑或淚。

葉維廉：思緒感情和詩生命貼心的延續。

瘂　弦：訪鍾鼎文、葉泥，感觸彌深，鍾老特別唸詩，他在傾聽。

朵　思：生命中存在或不存在的各種視角。「她每月和須文蔚、張國治、曹介直、艾農、鍾雲如、向明小聚，歷久不絕」。

李魁賢：叫醒鳥聲，秋天還是會回頭。

隱　地：存在與超越，「爾雅」與「洪範」是廈門街川流不息的風景。

向　陽：他喜歡揹著「回到七〇」的書包上班。

林煥彰：他周遊列國，還是無法停下來。

古　月：花開花落都是夢。

蕭　蕭：渴望許多悠閒的日子，明道「蠡澤湖」是他的最愛。

柯慶明：終年進出書房，恍如「山頂洞人」。

簡政珍：詩人的這一天是黑白，愛犬達達不離身。

李瑞騰：文學館的日子，十分龐雜過癮。

陳芳明：蒼老歲月，換取一個生動的魂魄。

愚　溪：冂的世界剪影，風來，化為接天的搖籃。

尹　玲：背著大包小包，拾穗人生。

廖咸浩：在台大的深院中，迷離竟日。

許水富：斗室書房，闖越不設防的皈依。

陳　填：禪，動靜皆宜。……

汪啟疆：詩是生活，是海，不是名字。

陳義芝：走訪鄰居楊柏林，並詩贈商禽。

白　靈：回首，常常三十年很快，一天則很慢。

陳育虹：蜀葵在微雨中閃光。

張　堃：半日探訪三位前輩，十分值得。

喬　林：紀錄藏書四萬種，壯哉！

洪淑苓：從二樓望去，那是幸福的遠方。

李翠瑛：冰凍青春或者解凍。

陳素英：外雙溪溯源溪畔，她的詩如噴泉。

方　明：「聚詩軒」坦然裝得下諸多天南地北的騷味與笑聲。

孟　樊：書房餐廳之間餵養繆思。

龔　華：在彩色欲醉的「繭居」裡狂想。

落　蒂：心遠地自偏，好悠閒囉！

李進文：長頸鹿回頭，看光陰匆匆路過。

嚴忠政：詩，躲在時間的門外。

徐　瑞：「結廬在人間，而無車馬喧」。貓是她唯一的情人。

楊　寒：一天生活只是時鐘繞了一圈。

顏艾琳：我要怎樣挑選生命中的一天。

管　管：春天坐著花轎來，老夫老妻，嗨！

張　默：三聖二和詩集是他珍藏品之一。

大家讀了上述詩人、論家的雜感文句，相信你也會欣然同意，這批照片中的時地人物各各不同，當下瀏覽也許不會覺得十分珍貴，但如過了半個世紀，讓後人來看，那就絕然不同了。

感謝陳文發多年來的辛苦，這批影像照它們可能會在台灣新詩史料的角落，不斷發芽、壯大、開花。這四十四家只是他應邀拍攝的一小部分，或許他年還會有第二集問世。而編輯人辛牧十分謙虛，堅不入鏡，不無遺憾。

末了，特別感謝文史哲出版社發行人彭正雄允以十六開大本印製本書。最後並再次感謝全體詩人、論家的熱情參與合作，使得本書得以如此典雅大方的面目呈現。是為序。

—二○一四年七月四日凌晨五時於內湖

詩人‧論家的一天 目次

顏文琳小輯

平凡亦超凡——不上妝的寫真

拍照日／二○○七年一月二十日

地　　點／家中、三重五華大街社區、三重河堤

決定讓文發再拍一次我，但是心中有一點疑惑，要經過非常設計呢？還是如實呈現？「詩人的一天」這個主題，如此生活化、卻又如此不同。我要如何挑選生命中的某一天，來記錄自己呢？

由於拍辦公室會影響到同事上班，另約了在劍潭活動中心拍我演講跟學員的互動，文發因有事無法到，於是就拍我家，拍平常不上妝的我、小三的兒子、躲在書房寫作的老公。也讓平時以為我「一定怎樣過日子」的人，有一個認清事實的介面！詩人跟大家都一樣，也是平常一般生活；除了創作時的專制、癲狂、激烈的情緒之外……

我愛美，但更喜歡求真。所以不上妝的我，是一個有點懶散的人妻、嘮叨但愛孩子的母親、坐在電腦前思考的作家、窩在沙發或窗前看書的讀者、喜歡戶外活動跟購物的女人、喜歡下廚但不愛洗碗的主婦、女紅創作很厲害的手創達人……幾乎看不到任何「詩人」的樣子的我。

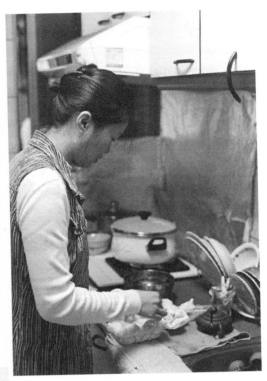

我喜歡上午時到傳統市場買菜，午餐簡單吃餃子、稀飯等方便餐，晚餐通常會料理幾樣拿手又營養的菜色。

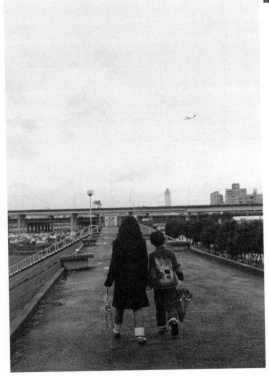

小雨。又快又慢的十年過去了。

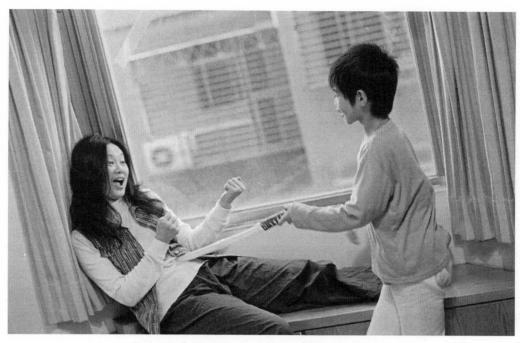

男孩就是男孩，不是玩車就是刀劍。

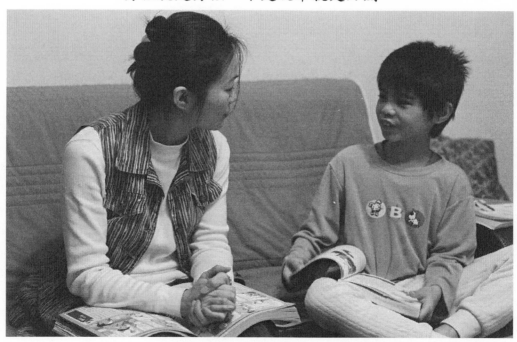

幾乎每天，我都會和小雨對話，他翻開一本童書，我也隨身起舞。

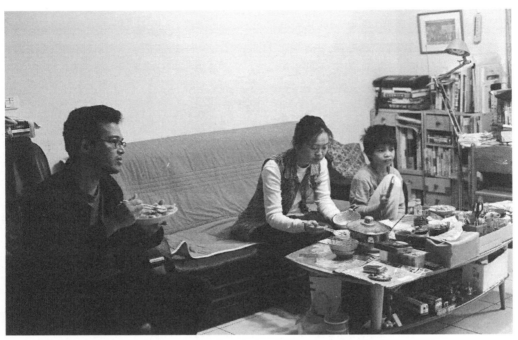

咱們一家三口，吃著餃子，不時從銀幕上傳來各種嬉笑怒罵的影像。

正為佛光山的滿觀法師序新書《半中歲月》。

丁文智小輯

也是一種情

拍照日／二○○七年三月二十二日

地　　點／中壢家中、菜市場、新興里老人公園

一天，何嘗不是一生的縮影。因種種理念，都須在這短暫的二十四小時內奠基、開拓、以至完成。那這一連串動念，又該如何打樁？這就要看個人的經營向度了。

這也就是說，這天不管計劃如何走，以及走的有否踏實，這就要看你的步子是否已邁開。然後存心把一步一步的親切與美好，日光般，攤在你以為的每個正在進行中的事物上。尤其是詩。

如要很快走向成功，有必要把一些過於浮泛、甚或一些過於概念化的不切實際摒除。

我就是秉持此一理念，始終如一的把自己的這一天，恰恰當當的過，雖未必如何精彩，但一步一深印的那種鮮明，不是時間所能掩蓋得了的。

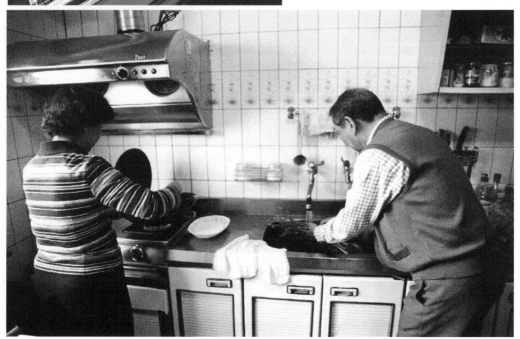

左圖：任何人的一天，都要生活，不是嗎？

所以說，在「活」的範疇裡，食，該是無可替代之主軸。

下圖：詩人是要走進生活的。那就當然更該走進廚房。如此，還能與另一半共享烹調之樂。

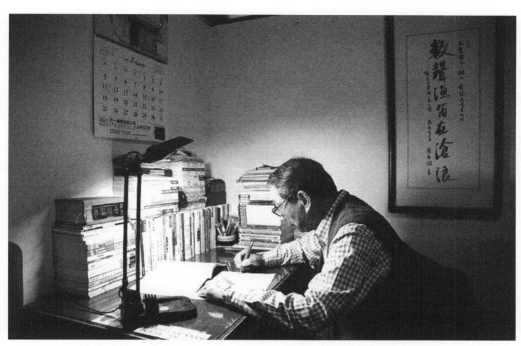

每天獨處這間三坪大小，臥室兼書房的小小房間，
在感覺上，卻是十分惬意的。

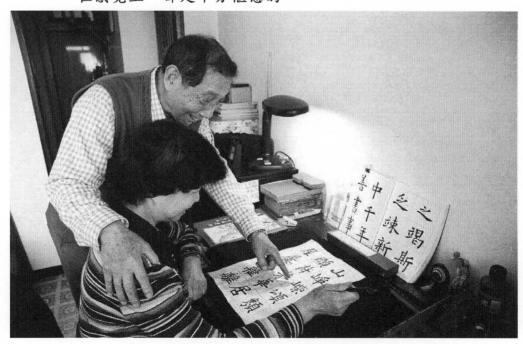

好像洛夫說過：習字可排除外在壓力。

每天下午四時後，我們幾個年齡相仿的老人，便不約而同的
在老人公園聚會。然後，開始談天、談時局、談時下這個不
正常的社會。然後直到互為調侃。盡興了，再撲落撲落屁股，
一起，一步一蹀躞，圍著一個乾池，走著各自的走。

我們這群老友，老愛不時的聚在一起；泡茶、談詩、說人生。
直至截長補短之勸進，補足到原認為詩應有的那種厚度，大
家才鬆口氣，哈哈大笑的啜口茶，再找別的話題。

龔華小輯

感謝生命的跡象——在彩色繭居裡

拍照日／二〇〇七年七月十二日

地　點／新店七張、繭居工作室

開著車由住處的大香山下來，駛入新店市區，在進工作室之前，想想瓶花已開了幾天，天氣這麼熱，也該謝了。市場附近花店旁的停車格已滿，但非買不可，只好違規雙排停車，匆匆買了一束玫瑰。又是玫瑰，自己也忍不住嘀咕了一下。都已成了習慣，就不去改變它吧，就像咖啡與甜食，是每日必備的心情佐料。其實，不只是瓶花，為了花草盆栽，我還特別把繭居裡的一面窗戶留給太陽，不做任何遮陽設備，讓陽光直接照射進來，直到對面的牆上，而形成的一片長方的光亮地帶，剛好將擺著工作矮桌的『會客室』與所謂的書房區隔開來。

我開心地叫她做室內花園，鳳仙、日日春、含笑，還有初雪葛，粉的、白的、紫的花，還有多彩的葉；我癡迷在它們的繽紛色彩中，感謝它們慷慨的分享。

夏日的清晨，在惦記著花草是否乾渴的意識中醒來，奔向繭居，急於檢視花草的生命跡象竟成了某種儀式，而一絲絲隱約的幸福，正藏在那聲無言的呼喚中，為我揭開了每日的序幕。

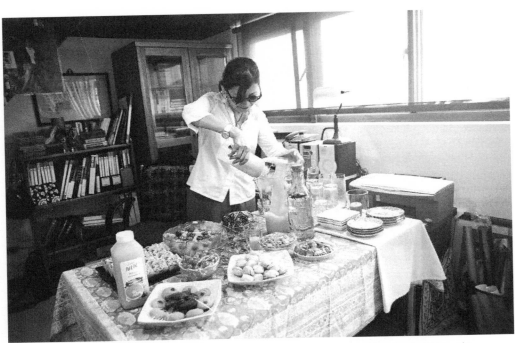

彷彿已成了一種慣性，回到家就開始馬不停蹄的做起事來，即使仍然戴著墨鏡，也往往渾然不覺。

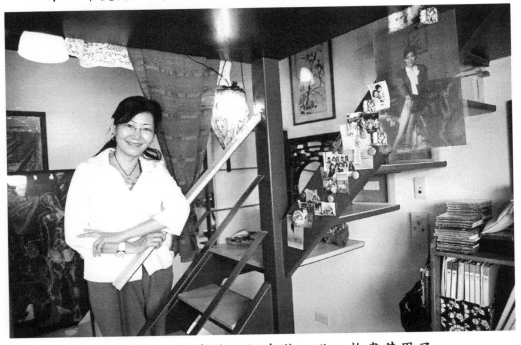

狹小的空間裡，當然只好克難一點，物盡其用了。

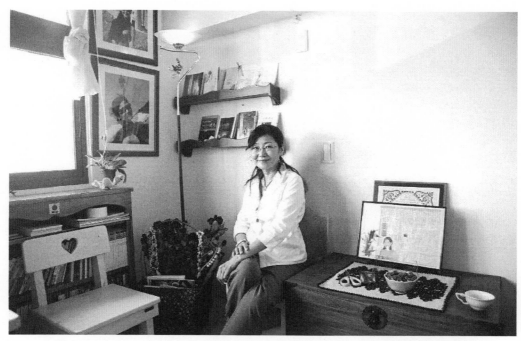

雖然並非每一件家具或飾品都有精采的來歷，但它們專屬的
尺寸、線條的設計，卻或多或少寫著主人賦予的特殊身世。

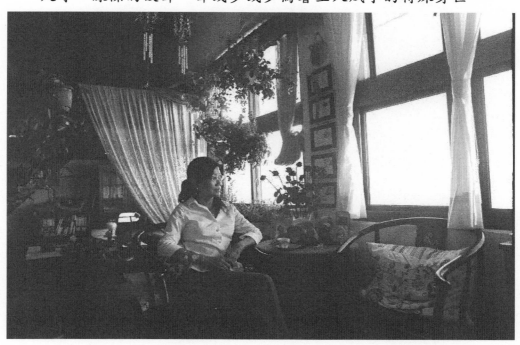

瞻前顧後、優柔寡斷，有著天蠍座個性的我，總在掙扎。
終於在一陣子徹底的省悟中。

擇期不如撞期，就選今天製作「詩人的一天」再適合不過
了！眾詩友在「蘭居」留影。

落蒂小輯

心遠地自偏——告別教師生涯，投入詩的懷抱

拍照日／二〇〇七年十月六日

地　點／家中、台灣圖書館、中和公園

說著，灰靄已逼到紙角

陰影正伸向標題，副標題

——引自余光中詩〈在漸暗的窗口〉

從鄉下高中退休，我面臨了決擇：是到山中開闢一座幽靜的庭園，或到大都會過另一種生活？畢竟我已在鄉下住了三十幾年。

於是余光中的詩句飄進眼簾，是啊！已年過半百，灰靄已逼至紙角，我還猶豫什麼？讀書、寫作不是我的至愛嗎？當年許多因素，未能專心寫作，至今引為憾事。

就這樣選擇了永安捷運站附近公寓，出入方便，有中和八二三公園，更有國立台灣圖書館，方便運動休閒，借閱圖書。

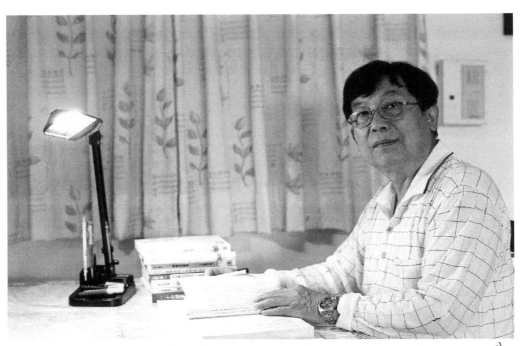

台灣圖書館藏書甚豐，我彷彿穿梭在詩的胸膛中。

八十

每一天生活的重心就是閱讀和寫作，上台北迄今已有七年，
七年中出版了五本書，剪貼了近十大本的已發表作品。

右圖：困居在小小的閣樓中，從鄉下帶上來的盆景，我就挖挖土、澆澆水，說一聲：「抱歉了，委屈你們！」。

左圖：在陽台上尋詩。

女兒有教書的，在銀行工作的，各有各的追求和忙碌。難得坐在一起天南地北閒聊，也是人生一樂也。

上圖：大女兒在家裡教琴，每聽到琴室中傳來「夢中的婚禮」，「水邊的阿第麗娜」，就會想到三個女兒小時候，我帶她們拜師習琴的情景。

左圖：散步在公園圖書館的迴廊。

商禽小輯

從咆哮轉為輕歌

拍照日／二〇〇七年十二月

地　點／新店家中

而在山城
說話的小溪
從咆哮轉為輕歌
慢悠悠　有點透徹
看得見的呢喃

——商禽〈傍晚〉選句

〈傍晚〉一詩，選自《二〇〇四台灣詩選》陳義芝編，他在詩後結語指出：「這首詩第三節寫人生暮年只餘輕歌慢憶的憂愁。」確確是他近年生活的寫照。商禽，現寓新店玫瑰新城的某大廈六樓，平日以散步、讀書、把玩硯台自娛。

去年十二月間，青年攝影家陳文發到商禽的府上為他拍照，他欣然接受，但是要他為自己的個照寫文，他婉謝了。作為他的老友，我祇得硬著頭皮，簡單書寫幾句：他近年為帕金森症所苦，每天午餐過後的一段時間，是他最不適的隱痛。但是每逢老友相約，他總是慢悠悠的從新店坐公車趕來，與大家小聚。

偶而，他也為《創世紀》寫詩，一篇千字短文，他會忙上一、二十天交卷，原因是他寫字的手會發抖，每次看到他的稿子，我真是不忍，但年老生病也是自然現象，又能奈何。他現在還能從「輕歌」轉為「咆哮」嗎？（文／張默代撰）

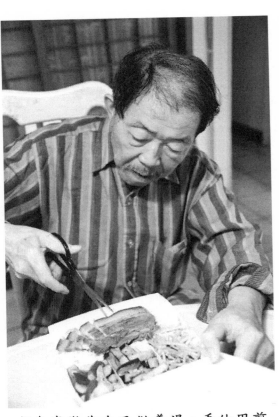

商禽喜歡為自己做羹湯，看他用剪刀細細把肉片剪開，其專注的神情，不下於在精雕細琢一首詩。

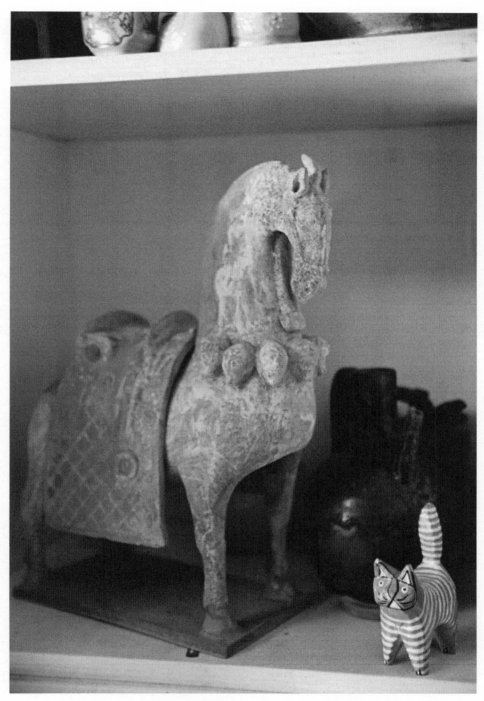

這一匹陶馬，是商禽的收藏品之一，他極鍾愛之。右邊的小馬翹起高高尾巴，彷彿對詩人說：快快把我放到原野中去吧！

商禽收藏的各式現台有一百多個，這一尊十分珍貴，大家
不妨猜猜它今年幾歲？

各式茶壺，也是商禽的藏品，增添生活情趣，是故他的嘴
現在也漸漸不歪，而正常了。

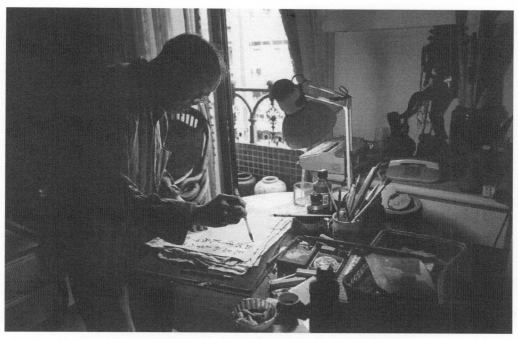

在燈光的斜照下，商禽提筆為自己的詩加註：
我吻過你峽中
之長髮

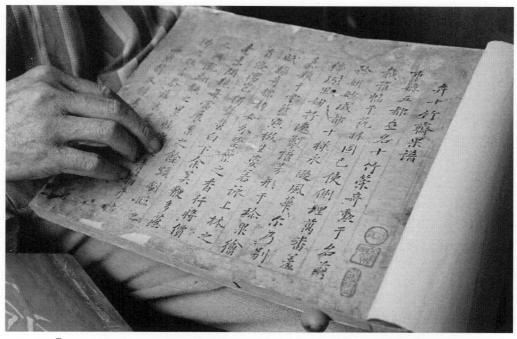

「十竹齋畫譜」是商禽的珍藏極品，他不時找出來曬曬太
陽，免得讓蠹魚獨酌它特有的清芬！

在六樓陽台上他每天閱讀報刊，吸取新知，偶而也素描幾筆，本期「小詩選」的插畫就是他的舊作。

吃藥，是商禽每天必修的功課，一點也不敢馬虎。
看他雙手端碗，仰天凝望，那一刻大約詩神是休假去也。

陳義芝小輯

搬家‧散步‧探訪詩人

拍照日／二○○八年四月二十一日

地　點／台北

年初，張默先生函示，已安排了這一期的攝影小輯。三月中，陳文發與我聯繫時，不巧我要去徐州參加學術會議，隨後出席都江堰市舉行的作家筆會，四月初則要打包行李，忙搬家的事。我問文發至遲可延至何時？文發說：四月下旬。

我約他四月二十一日，前來新遷的中社路翠山里住家碰面。很多家具尚未歸定位，六十幾箱書只拆了不到十箱，客廳書房都還堆置著不知所措的雜物，但可喜的是，窗外的花香、綠意觸手可及，在台北很難有這樣清幽的地方。客廳正面為八米寬、二米高的透明窗，窗外最顯眼的是那棵裸楠樹。後窗有山麻、樟樹、竹林、相思……連成的茂密樹海，只聞風聲、雨聲、蟲叫和鳥啼，此外無他。這裡距大安區我任教的台灣師大，車程竟只需二十幾分鐘。

《創世紀》這專欄叫「詩人的一天」。四月二十一日，我的一天是怎麼過的？這一天學校沒課，但我不能只坐在桌前看書，雖然手頭有草成的詩稿，和正趕工的論文；也不能光整理搬家的雜物，那些箱子亂糟糟的不上鏡頭。

為了讓這一天能代表我更多其他時日的生活內容，於是安排午飯前留在家裡；午後，先走附近的大崙尾山步道，然後拜訪相隔六百公尺的雕塑家「鄰居」楊柏林；傍晚再打電話約住在草山的詩人陳育虹和經營有機農園的黃月琴，一道去探望仍在療養中的商禽先生。

住在新店山上，因骨質疏鬆、跌倒，斷了脊椎，已經半年。我帶了四顆木瓜去請安，商公住並用川話「朗誦」他剛獲得年度詩獎的作品〈散讚十竹齋〉。他對我的方言頗嘉許，並且提及覃子豪先生往事。告辭前，他談到書林版的《夢或者黎明及其他》，又說天下文化經馬悅然院士推薦，準備出他的詩集，但似乎有版權疑慮，我答應協助了解。歸程已暮色四合，我想著，這就是商禽先生一輩子的事，即事即景地寫了下面這首小詩：

一輩子的事
——問安商禽先生

鄉音在十五歲離家那年

他說方言果真最入味，可惜

我用川話念他的詩

就亂了

我問手術後能走嗎？

他說護腰撐住折斷的脊椎

四隻腳的助行器拖著兩隻腳

每天來回於客廳臥室

更難記清楚

究竟是一刷還是四刷

要吞六十幾顆，比詩集合約到期沒

最難在吃藥，一天三次

握他的手柔軟如嬰孩

他自要握筆卻抖索索使不上力

只閒閒道：馬悅然推薦

我的詩集給天下

問書名已想好了？他搖頭：

夢或者黎明。冷藏的

火把。法譯英譯還有德譯

不知在書架哪一個位置

是逃亡的天空嗎？

他說不，是哀鳥，一面張開肩膀

想起身去找。微弱的

他說……bird……

二〇〇八年四月二十一日寫於中社路

這是陳義芝新搬的家，前廳外面大片玻璃窗，窗子正對著
一棵枝葉扶疏的楠樹。

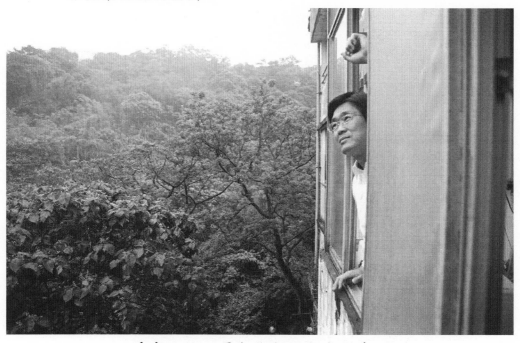

看書之餘，還有綠色的樹海可看。

搬家初期，一得空，就得整理尚未歸位的書。

寫詩還是陳義芝最切切縈心之事，有一些詩稿他仍手寫，
例如這首新作〈封印—回到西漢獅子山楚王墓〉。

左圖：在楊柏林工作室大廳，多半聽他談如何把建築當裝置藝術設計的美學。天光在外安安靜靜，石雕的麒麟在屋子裡也安安靜靜。

下圖：約陳育虹（右）、陳文發、黃月琴一道探訪已臥病半年的前輩詩人商禽（左）。用川話讀商禽的詩，問他吃藥情形，問出版詩集的計畫……

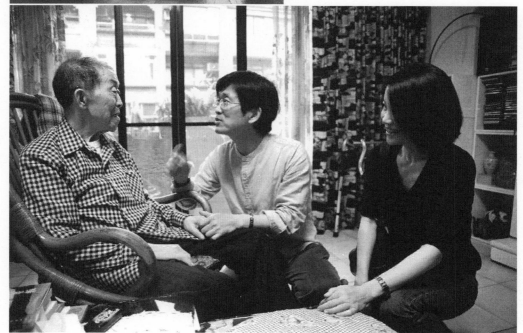

魯蛟小輯

山中喚詩詩不應

地　點／台北

拍照日／二○○八年七月十一日

得知《創世紀》有這項安排之後，就慎重考慮時間，以便從鏡頭裡看看自己的生活容貌。

是日，適逢內人帶著來自千里之外的女兒和她的兩個孩子去日月潭旅遊，這段時光便被我輕易的偷得了。

這是我住了三十二個年頭的一戶老舊公寓的底樓。屋雖老矣！卻有一個凝滿綠意的袖珍庭院，它會為我的生活創造美感。更重要的是，後面有一列青青的山脈，兩三分鐘就可以步入林叢，濃濃的芬多精會在那裡等我。還有赤腹松鼠、繡眼畫眉、大冠鷲和五色鳥；以及那數不清的小昆蟲和熱帶植物。

張默兄是初訪，文發則是再臨，二君之蒞，為我的山邊老屋增光不少。

看到照片，既驚又喜：平凡的人平凡的事和平凡的時地，被鏡頭一抓，就有了新的意義。

詩田耕作半世紀，小小的倉廩仍半空；即使與詩源豐富的山林締親結鄰如此之久，所討也是寥寥。如今，竟然頂著這麼一個頭銜入鏡，除了受之有愧外，那就是，幸也！幸也！

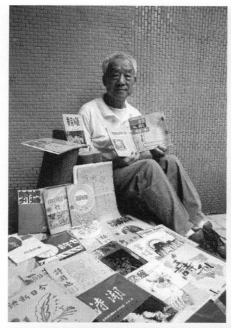
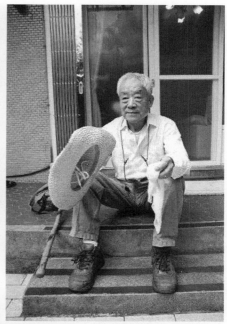
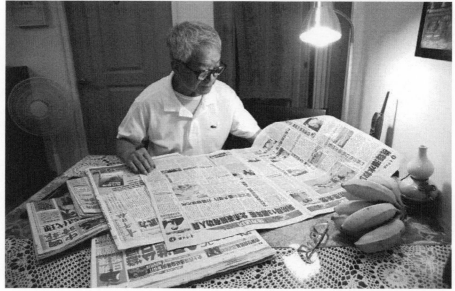

右上圖：當代新詩期刊，包括散文詩刊等等，也是我的藏
　　　　品之一，經常翻翻，讓它們重見天光，也自得其
　　　　樂也。

左上圖：早晨送她們出門，故無法上山，後來抽空補上一
　　　　趟。雖有短暫的疲累，卻是無限的舒暢。

下　　圖：每天凌晨三點半鐘，與內人上山運動二小時，早
　　　　餐前後，瀏覽四份報紙──只選擇那些不傷身心
　　　　的文章來看。

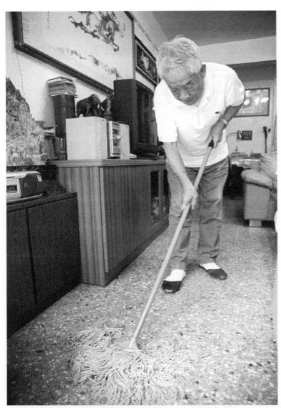

左圖：拖地，也是一門課業。它的意義在於，一方面當運動，一方面做環保，一舉兩得。

下圖：進入狹窄的書房，不外是閱讀、寫作、沉思。不過，此日是為下一期的《詩報》寫作、畫版樣、設計內容而已。

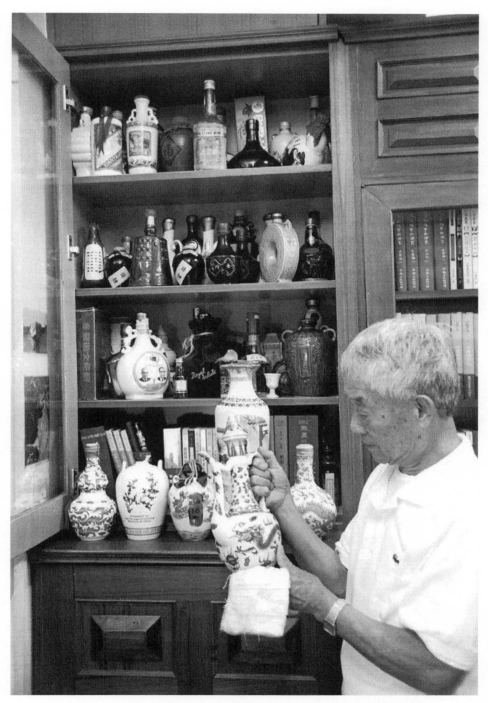

酒，不一定是詩人唯一的飲料，卻是相當重要的飲料。
我喜藏酒，且常常拿來欣賞把玩。

張堃小輯

探訪三位詩壇前輩——商禽、周夢蝶、鍾鼎文

拍照日／二○○八年七月二十一日，下午到晚上

地　點／台北市區、市郊新店

今天，七月二十一日，是我過境台北，飛赴香港轉上海的前一日，一大早，盥洗完畢，一面讀報，一面用早餐，然後陪老母赴石牌榮總，做例行體檢與病情追蹤，是故同青年攝影家陳文發約定午後在「誠品書店」敦南店門口相會。然後在星巴克喝咖啡，並與文發商定，先坐九○九公車到新店，造訪現因帕金森症的超現實詩人商禽。

商禽雖然行動不便，四肢抖動，現在嘴角，已歪到「天河的斜度」，但是談性仍濃，特別是一九六九年在愛荷華大學「國際作家工作坊」之種種，以及與老友們相聚時偶發的諸多引人遐思的點滴。如當年風起雲湧的「現代派」。

時間已下午五時，我們又串訪住在新店安成街某大廈六樓年高八秩晉八的「孤獨國」主人周夢蝶。他依然是一襲黑布長衫，但歲月流逝，他已老成另一種風景。周公握著我的手，

仍是多年前那樣的強勁有力，他對詩壇的大小瑣事，也知之甚詳，只是以不介入的態度相應對。詩還是他的最愛。臨別時，老詩人再度輕握我的手，使我突然憶起女詩人陳育虹的贈詩

〈印象〉：寫得相當傳神。

蘆葦稈／瘦成冬日／一隻甲蟲堅持的／觸角

他已經瘦成／線香／煙／雨／柳條／

當我們搭乘新店客運開往敦化南路的大巴士上，來到敦南路口，已是晚上八點的光景，我還要去拜見詩壇三老之一的鍾鼎文先生，他已高壽九十四歲，他應身開門，穿著睡衣，滿面倦容，因近日感冒漸漸康復中，我並向他報告，一九九九年深秋，去加州舊金山灣區，拜訪「現代派」他的老友紀弦的種種，他也注意聆聽。鍾老現在仍不忘情筆耕，雖創作不多，但偶爾也會牛刀小試一下。……於是辭別前，我特贈一冊《調色盤》詩集，而結束了這幕難忘而短暫的小聚。而後再與女詩人尹玲、文發三人，找了一家港式茶餐廳，化解飢腸轆轆之苦啊。

這個半日間，馬不停蹄拜訪了當代三位詩人，我想想，這一趟，十分值得，且永誌不忘。

編按：詩人張堃，本次接受擔任「詩人的一天」之主角，他曾特撰約四○○○字以上之長文，限於本欄是以照片為主，故編者特摘錄成千字以內的短文，是為記。

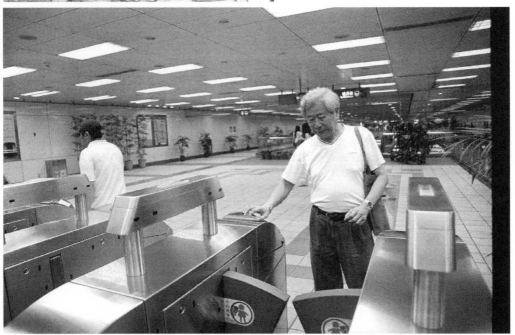

左圖：台北敦南街頭的林蔭大道，徜徉其間，使我詩興勃發。

下圖：搭乘捷運，十分方便，我喜歡台北的地鐵。

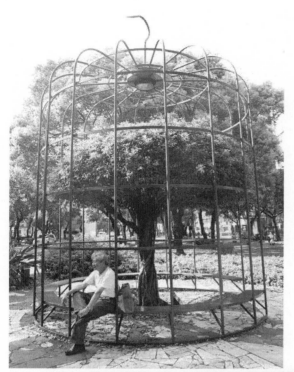

左圖：靠近敦化南路這座藝術裝置〈大鐵籠〉，可供行人駐足，我也忙裡偷閒，小坐片刻。

下圖：回台北，逛「誠品」，是我個人閱讀趣味的首選。

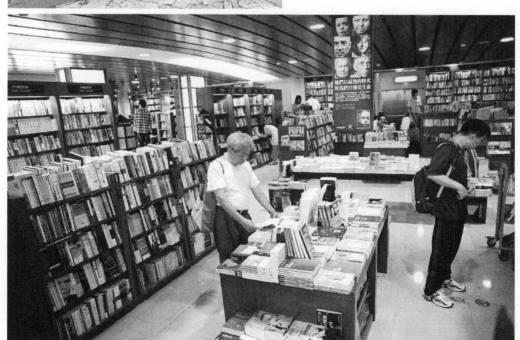

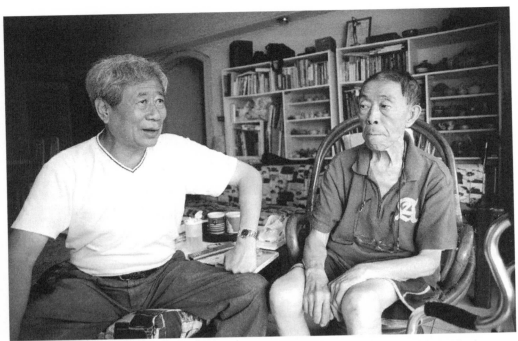

與詩人商禽會晤的一刻，突然讓我想起他〈咳嗽〉一詩的名句。

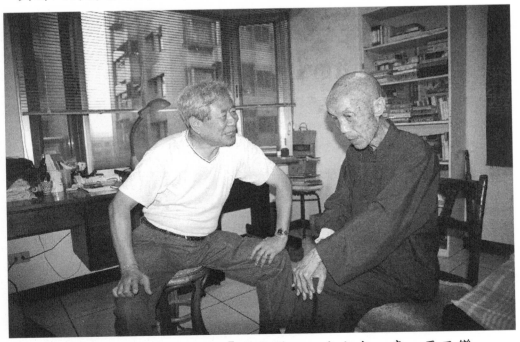

周夢蝶，自己成了一個「瘦金體」，我坐在一旁，反而變
成他的小標題。

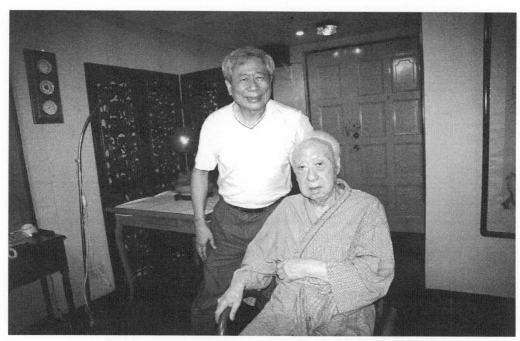

夜訪前輩老詩人鍾鼎文，留下這一幀難忘的風景。

在星巴克，倚窗喝咖啡，看街景，為下一首詩作找題目。

隱地小輯

存在與超越／回頭

拍照日／二○○九年一月

地點／台北

文人辦出版社，好處是可以不停地出版自己寫的書，壞處是退回來的「回頭書」就在面前，你不想看它也不行，而且退書繼續再回來，一天比一天多，多到疊起來像山般龐大，山的壓力何等沉重，誰受得了？

天下真是公平。散文家梁實秋老早說過：「享福與受罪加在一起，謂之享受。世上沒有純粹的福，目前享福，轉眼可能就是受罪」。

二○○八年，文學創作市場跌入谷底，坐在辦公室裡，看著銷售報表，我的一顆心下沉，下沉，快沉到憂鬱的國境了。

還好，十一月底，收到從山東大學寄來一本論我詩歌世界的《存在與超越》，作者是山

東大學教授章亞昕的學生孫學敏，這本稿讓我沉入谷底的一顆心重新振作，原來，人的溫暖和文化的溫暖並非只有在「回頭」時才能感受到，前行的路上，仍然會有意外和驚喜。

二○○九年，全新的一年，除了將孫學敏的碩士論文出版，同時，我也為現正就讀於清華大學博士班的曾琮琇，出版了她的論文集《台灣當代遊戲詩論》，而我自己繼《春天窗前的七十歲少年》之後，又出版了《回頭》。

在回頭書滿天飛的年代，我不用「回首」、「回望」或「回顧」而故意用「回頭」，顯然是逆勢操作，我要看看，《回頭》真的全會變成回頭書嗎？

新年裡最感動的是收到九十七歲介公的賀年卡，他在信上寫著「朱介凡拜年」，看到這樣氣宇軒昂又大器的幾個字，怎能不打起精神呢？於是我一如往常，清晨六時即起，然後讀報、煮咖啡、吃早點，九點鐘，就坐在爾雅辦公室上班，替鼎公「王鼎鈞回憶錄四部曲」之四──《文學江湖》校對，這是一部偉大的著作，出版後肯定轟動文壇、武壇。此書確實動人心弦，內容太勁爆了，讀到後來我彷彿在讀偵探小說，原來，即使我們生活在同一條船上，同一時空背景，但我們不知道的事情仍然很多，這就是神密。

或許我目前努力做著的事情，自以為都是享福，將來某一天又會變成受罪，反正人活在世上，不是這樣就是那樣。懶惰和勤快，都要付出代價。這是人的宿命，一如梁實秋的另一句話：「我不打發日子，日子天天打發我」。

在這個世上，神密無所不在。

四──《文學江湖》校對，這是一部偉大的著作，出版後肯定轟動文壇、武壇。此書確實動

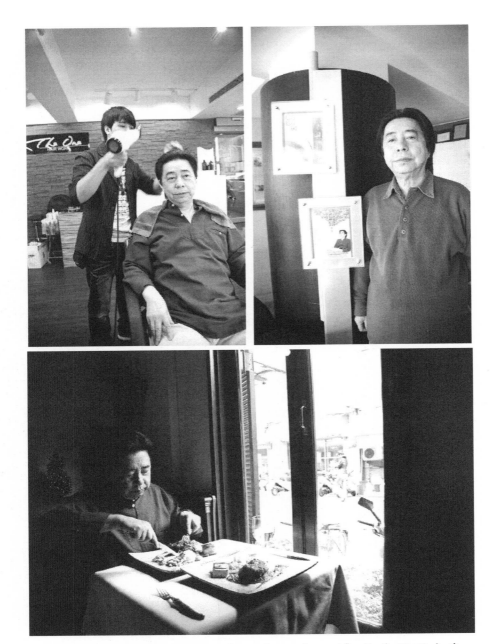

右上圖：迎接新的 2009 年，我以《回頭》作為對過去歲
　　　　月的告別，以《存在與超越》自勉。
左上圖：整天編輯與核稿，埋首在文字裡，容易疲倦；中
　　　　午休息時間，我會到理容工作室，整理自己的門
　　　　面。洗頭，是我最放鬆的休息。
下　圖：洗完頭，就在附近的小餐館吃一頓快樂午餐。

右上圖：創社於民國六十四年的爾雅至今已將近三十四年
　　　　歷史。

左上圖：年紀大了，容易懷舊。心血來潮，會到牯嶺街溜
　　　　達，巷子裡（重慶南路三段三巷七號）的北一女
　　　　中第一新村現址，正是我當年居住的北一女宿舍
　　　　的改建公寓。

下　圖：我愛芬多精──下午上班前，我偶爾會轉到公園
　　　　坐一會兒。

爾雅書房門前掛著「文壇三大男高音」的海報，還有正在搬書的
愛因斯坦小雕像。

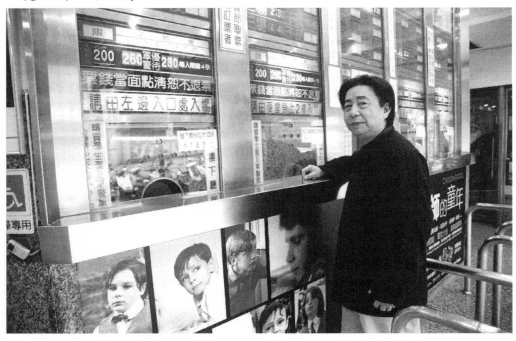

編書、寫書、閱讀、喝咖啡之餘，我愛看電影。
長春戲院的非主流文學電影，是我的社會大學。
看電影，讓我一顆老心靈繼續保持青春和成長。

陳育虹小輯

蜀葵在微雨中閃光

拍照日／二〇〇九年四月廿日

地　點／台北

和其他日子相比，這是刻意的一天：二〇〇九年四月二十日，星期一。氣象早就預報天氣有變。清晨山上果然大霧。地上一窪窪水，顯示連夜雨未稍停。但陳文發說不礙事。

內湖花市是常去的地方。之前在濱江街往往天不亮就去，主要是彼時家裡宴客多，屋子需要打扮，而花是最神奇的魔法師。去花市一定得趕早，一些稀有花種稍晚就看不到了。六點半抵達，攤位正陸續在收。很高興意外找到屏東種梔子，形貌豐腴、氣息雋雅的屏東梔子，是一位經常遠行的朋友最喜愛的花，買了三束，希望他在台北。

多年來，除了移居國外期間，我的衣食住行總離不開天母；天母的市場、銀行、餐廳、書店、牙醫……。天母是個活潑自足的社區，拐彎抹角不時可以發現極有創意的新店，但同

時也有許多老店，一開二、三十年不變，讓人很安心。忠誠路、士東路口的星巴克咖啡是新的；中山北路六段胡思二手書店也是新的，但它貼隔壁的茉莉漢堡和利達照相館都是超過三十年的老店。這就是天母。

從七〇年代到現在，天母是我生活的主要場景，但直到這刻意的一天，我才在照片裡留下它。這是刻意的一天；但早晨的霧不是刻意的，驟雨不是刻意的，午後的閃電平行雷或剎現的陽光不是刻意的，梔子和蜀葵也不是。

這是非常特別的一天。

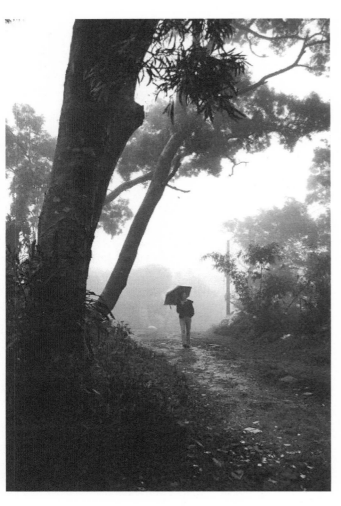

清晨六點出門有霧，山居後巷的老相思樹一身霧水。

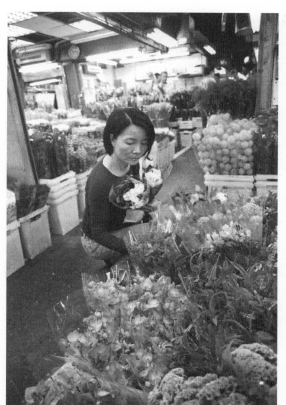

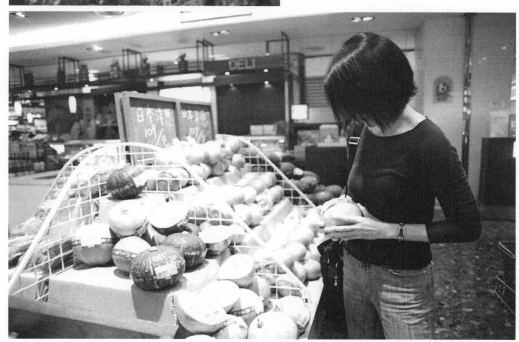

左圖：在內胡花市 30109 攤位找到梔子花，那種最豐滿的屏東花種。

下圖：天母新光超市。巴掌大的橘紅和墨綠南瓜讓人忍不住捧起來摸一摸。

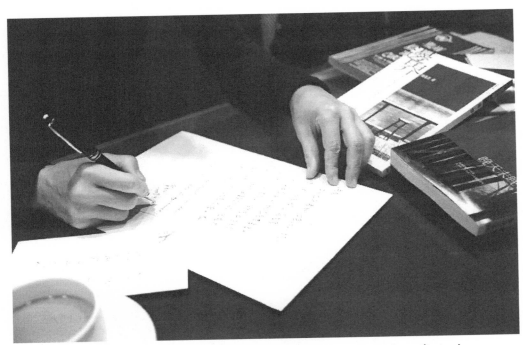

到工作室寫封短箋，把花快遞給喜歡梔子的朋友。桌上有
剛收到的兩本新書：陳義芝詩集《邊界》、陳芳明散文《晚
天未晚》。

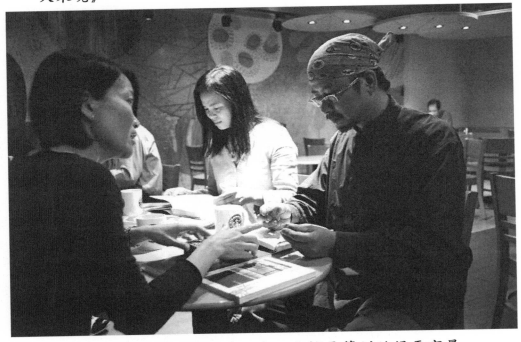

十一點，天母忠誠路星巴克。和擅長篆刻的楊平商量
幾方印石的刻法。

左圖：胡思書店安靜的角落：喝咖啡、讀書、寫作都可以。

下圖：天母胡思二手書店有中英日文書。意外找到蘇格蘭瑪莉皇后（一五四二—一五八七）詩集《悲喜在我心》、及瑪格麗特．艾特伍一九七二年小說《浮現》。

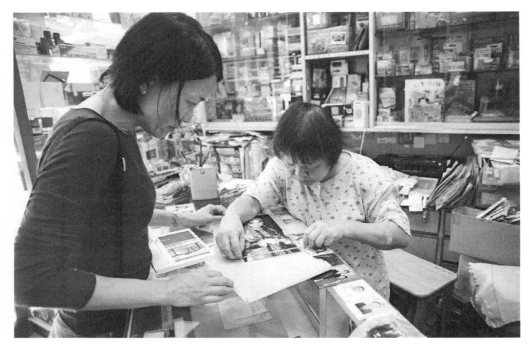

一九六五年就在天母開業的利達照相館。母親四十年前
舊照也只放心讓館主莊太太用手工翻印。

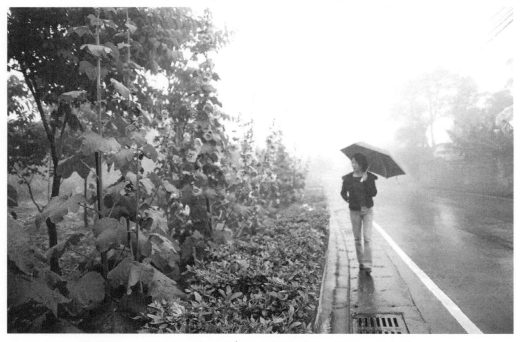

雨還沒停。回家。巷口邊一排蜀葵紅紫粉白開得正盛。
謝謝種花的人。

洛夫小輯

時間可惡，拔去我數莖白髮

拍照日／二○○九年四月中旬

地　點／台北

《洛夫詩歌全集》剛出爐，還有點燙手。這對我來說，與其說是臨老辦了一件喜事，不如說是了卻一樁心事。該打烊了，縱有新作，也只是一頂結實的皮帽，難以突破。

全集的問世，主要靠詩人愚溪普音文化公司的慷慨相助，而四月十日那天上午的新書發表會，是我個人的慶典，也是台北罕見的盛會。竟有那麼多老友前往捧場，還有中南部的粉絲以及遠道來自香港與大陸的學者湊興，現場氣氛極好，遠比我當年結婚還要熱鬧。會後簽名售書，方明一人就買了五六套送人。四月十二日上午，方明與陳文發來訪，我邀他們與另一位攝影家黃華安共進午餐，吃火鍋，飯後照例去位於敦化南路的「聚詩軒」喝茶聊天。

這個小而雅的空間是方明專門用來接待詩友，藝術家，和大陸來台開會的學者的雅室，也是「創世紀」同仁集會的場所。室內書櫃中藏有大量的詩集，廚房備有各種名酒與咖啡，據說某夜一群教授來訪，喝光了四瓶「酒鬼」。室內我也有些精神投資，除不少詩集外，還有兩幅書法，「聚詩軒」三字也是我的手筆，所以我每次返台，總得來這裡盤桓數次。我與方明認識較晚，但交情甚篤，這天我不客氣地對他說，「聚詩軒」這個名字雖雅，但有點拗口，倒不如乾脆改為「方明詩屋」，說完我即隨興提筆寫下這四個窠臼大字，方明當即欣然接受，準備刻成木匾，懸在門口。

下午四時許，黃華安開車送我回家，陳文發隨行攝影，途經一〇一大樓下的四四新村，我們停駐拍照。該眷村早已搬遷，市政府仍留下不少舊屋為歷史存證，因就在我家樓下，出國前每當黃昏我經常來此散步，憑弔古蹟與尋找靈感，而黃華安和陳文發這兩位攝影家對這種鑴有時間刻痕的老眷舍似乎更有興趣，耗去不少膠卷。

我這次返台，先是前往香港浸會大學擔任文學評審工作，繼而由詩人方明，冬夢陪同赴越南西貢訪友，重溫四十年前的戰地舊夢。返台後又經歷了詩歌全集新書發表會與辛鬱兒子的結婚喜宴，數件大事匆匆而過，記憶中就像發生於一日之內，時間可惡啊，又拔去了我數莖白髮。

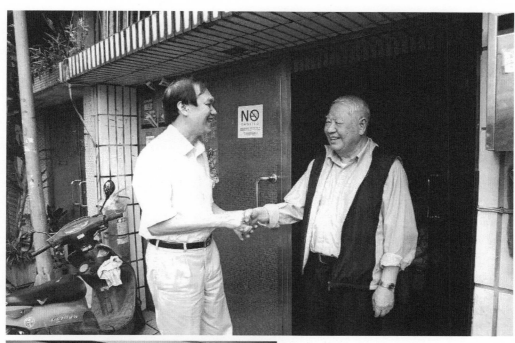

上圖：2009 年 4 月 12 日上午 10 時許，詩人方明來莊敬路洛夫家叩訪，洛夫穿著拖鞋迎接，一幅熟不居禮的樣子。

左圖：陳文發首先要求拍攝的是剛出爐的《洛夫詩歌全集》，皇皇四大冊，頗為壯觀。洛夫頭頂掛著的是他的書法作品〈紙鶴〉。

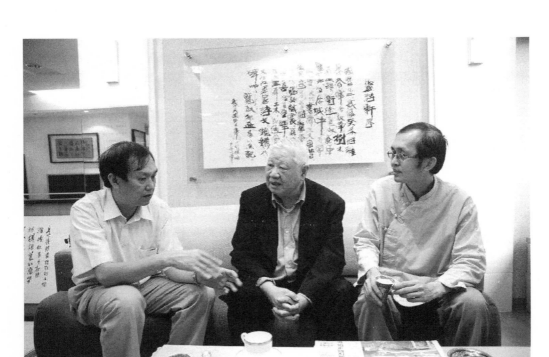

四月十二日午餐後，我隨方明（左一）、陳文發搭乘
黃華安（右一）的車來方明的「聚詩軒」喝茶聊天。

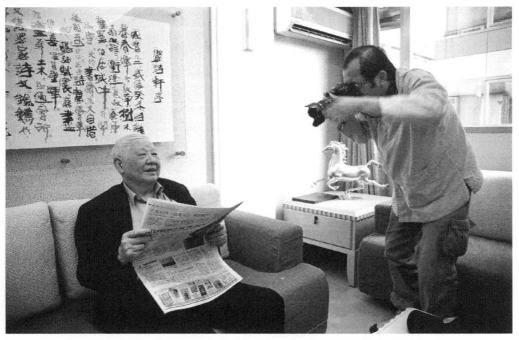

在「聚詩軒」，黃華安在專心為我拍照，而隱形人陳文發
則在旁拍黃華安正在拍我的照。對不起，有點繞口。

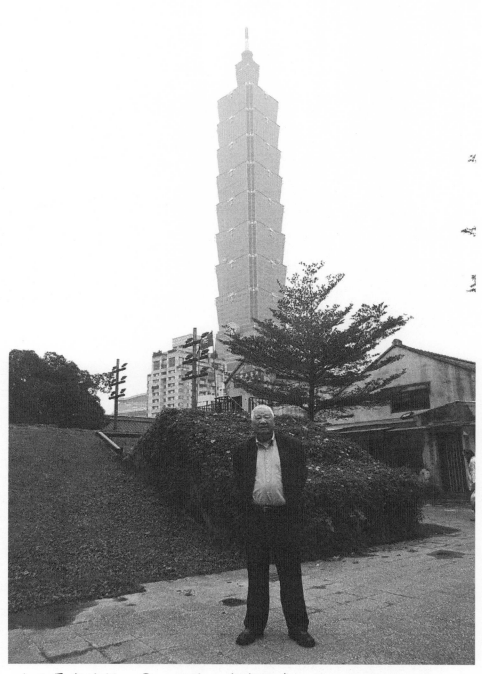

台北最高地標一○一大樓，巍巍然矗立於洛夫家的正前方，
每日進出都得對這巨無霸的建築瞧上一眼，高樓仰止啊！

右上圖：飲點小酒後，洛夫突然有寫大字的沖動，遂
　　　　提筆為「聚詩軒」改名，寫下「方明詩屋」
　　　　四個窠辟大字。

左上圖：站在一家貼滿春聯的大門，洛夫找回了當年
　　　　在眷村殘燈下寫詩的感覺。

下　　圖：軍眷四四南村的遺址，舊而彌新，但四周寂
　　　　寥無人，詩人施施然走過，悅如穿越一段歷
　　　　史，何其荒涼！

向陽小輯

穿越歷史、文化的長廊

拍照日／二〇〇九年七月一日

地　點／台北

七月廿一日，再過兩天就是大暑了，昨天下午承辦國立台灣文學館委託的「第六屆台灣文學研究生學術論文研討會」在學校舉辦評審會，約了五位評審委員陳萬益、許俊雅、施懿琳、廖振富、陳明柔到校，在台灣文化講堂開會，五位學者認真評選、充分討論，順利選出入選研討會的論文十五篇。在「台灣文學與歷史、社會的對話」的主題下，將有十五位來自海內外的年輕學者發表論文，今天到校，負責辦理的研究生要跟我討論研討會相關事宜。今天也是本所承辦教育部委辦「二〇〇九中小學教師台灣文史研習營」始業日，我必須主持開幕式，這個研習營以中小學教師為招募對象，安排專家學者授課，並由教師編寫教案互相觀摩學習，一連三天在學校的國際會議廳舉辦。今年以文史語歌謠為主題，講師陣容堅強，希望一切順利，並能帶給參與的中小學教師豐富的知識饗宴。

早上九點到校時，青年攝影家陳文發已如約來到所上，請文發與我先到辦公室內，讓他隨意拍些吧——這是台灣文化研究所的辦公室，我的辦公場所並不寬敞，辦公桌、書櫥、電腦桌，一套簡易沙發，僅容三到四位訪客，也不知文發要如何取鏡——我先處理公文，看過之後，蓋上橡皮圖章，大約就可送出了；打開行事曆，除了前述兩項工作（研討會、研習營）外，下午還要到台北市勞工局參加「九八年外勞詩文比賽」決審會議，再趕回學校主持下午五點到六點的研習營座談——這就是我的一天。

在這所存留歷史光澤的學校中，我最喜歡已被定為古蹟的大禮堂，我的網站「向陽工坊」就以這棟建築為背景；由學校撥給台文所使用的校舍，以「台灣文化講堂」為名，座落和平東路、臥龍街街口，則是所上師生研討、上課，以及聚會的場所，其中有應鳳凰、李筱峰老師的藏書，我也準備將所藏台灣現代詩集置入，供學生閱讀、研究。每天我大概會往返行政大樓的辦公室、位在文薈樓的研究室、台灣文化講堂之間，中間經過日治年代的防空壕（現在改為藝廊）；上課的至善樓——這一路花香葉綠，鳥鳴啁啾，有穿越歷史、文化和現實之間的開朗坦蕩。

這一天，文發用相機留存了我的身影；這一天多半是學術與教學研討會，不過這一天，我也與詩友兩次相聚，在研究室中偷閒，抄寫九二一發生後寫的〈烏暗沉落來〉，寄給台灣文學基金會，在台灣文學館展出；在勞工局，評審外勞詩文，並聆聽翻譯者以泰國、馬來西亞、菲律賓、越南等國語言朗讀的詩作，因而不覺煩躁，舒暢在心。

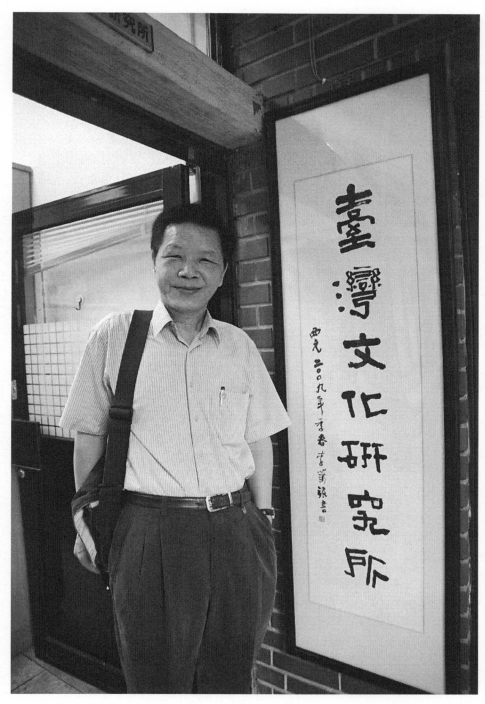

揹著上書「回到七〇」的黑色書包上班，站在書法家
李蕭錕所題牌匾之前。忙綠的一天由此開始。

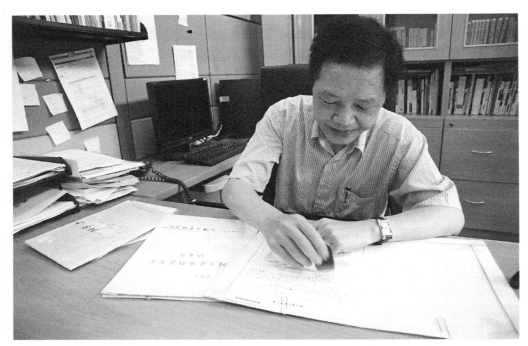

進入辦公室，批閱公文、蓋章，這是所長的例行公事。

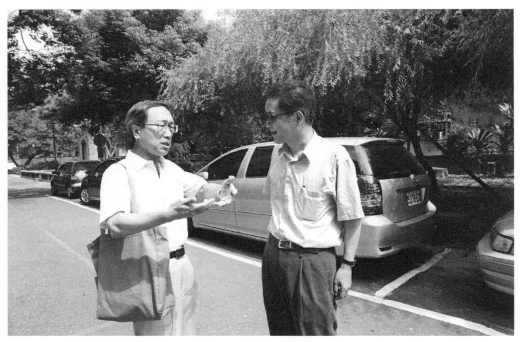

走在校園中，與所上老師李筱峰教授「窄路」相逢，談《文史台灣學報》創刊事宜。

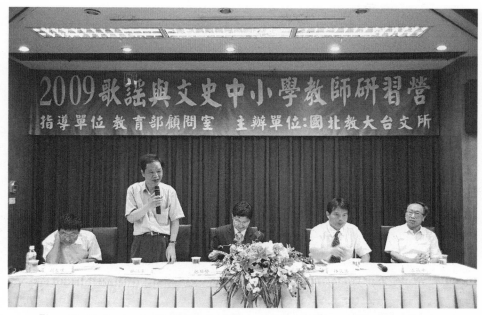

「二○○九中小學教師台灣文史研習營」開幕，向陽以所長身分主持，校長林新發（中）、院長林炎旦（右二）、所上老師翁聖峰（左一）、李筱峰（右一），到場致詞。

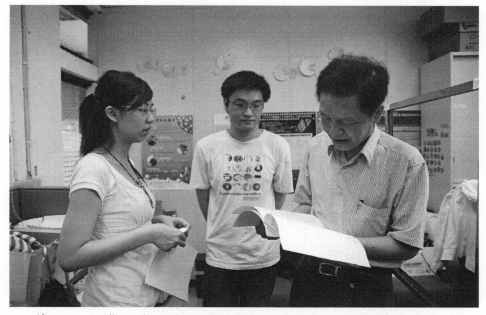

第六屆台灣文學研究生學術論文研討會評審會議結束，研究生黃崈婷、葉衽桀報告前一天評審會入選論文的研究生名單，以及安排主持、講評、編印論文集事宜。

在已有百年歷史的大禮堂前，歷史和文化一如老樹大葉
合歡，枝遒葉綠。

台灣文化講堂位於和平東路二段，旁邊是臥龍街，這是
台文所師生的最愛。上課彷如回到私塾年代。

在台北市勞工局舉辦的「九八年外勞詩文比賽」
決審會議上發言。

上圖：在位於文薈樓的研究室中「摸」書，學術與詩各據一隅。

左圖：從國校開始就喜歡用鋼筆寫字，喜歡黑色派克墨水，為鋼筆吸汲墨水，一如為書寫準備源源不絕的巧思。

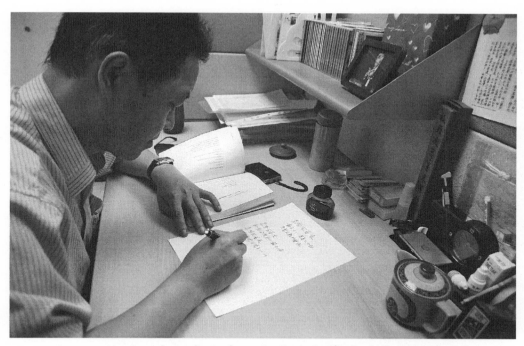

九二一將到，在研究室中，向陽手寫舊作〈烏暗沉落來〉
詩稿，給台灣文學館典藏。

台灣文化研究所的學生畢業照，學生以黑白照片置入
像框送給向陽。

尹玲小輯

背著大包小包，拾穗人生

拍照日／二○○九年六月九日

地　點／淡水淡江大學

每天就是背著大包、提著小包，裝滿不知道當天是否有時間用到的書籍、資料，到處跑。在捷運上可以閱讀、想東想西、偶爾寫幾個字或是觀察整個車廂內的閱讀情況。今天有些不一樣，今天沒搭捷運。

文館沒有電梯。以前多高的樓梯都無所謂，膝蓋痛了之後，動作自然慢了些。中文系在五樓。門裡門外，都是書香。

也不記得多久沒有如此「擺姿勢」了。還在台大讀書時，禮拜天總是會和攝影學會一大早出門攝影，當被攝的人，也當攝人的人，底片多少卷？黑白照片多少張？已經是過去的事。

青絲白髮，只是瞬間。能留住什麼嗎？有誰知道。

翻譯是不容易的事，無論是上課時真實的文本翻譯或現實中無形的實質翻譯。每個人每一天都會置身於各形各色各異的翻譯狀態中吧！何況不同系所不同課程的實質準備。午飯後一杯咖啡或一杯茶可以幫助心情靜下來。閱讀、做功課、寫詩、散文或學術論文、翻譯，或只是「想」。有時思考很久，心急壞了，卻一個字也寫不出來，尤是論文，折壞人了。

書店內有一系列 Lew Clézio 的作品。那是一個吸引人的作者，本來想翻譯他其中一本，只是沒太多時間。將來再看「緣」有無吧。心裡總想做這件事那件事，完成的卻都不如想的多。

今天是星期二，〇九年〇六月〇九日，有些國家會寫成〇九日〇六月〇九年，同天的不同寫法，只是經常有人會認為自己寫對別人寫錯。世界如此大，文化如此多，同意、接受、悠遊其間才會快樂。

再過幾天，長春戲院的「我一直都深愛著你」，和國家劇院的「穆桂英掛帥」在等著觀看賞。

令人迷戀的人、地、事、物、文化總長久令人迷戀。

感恩。

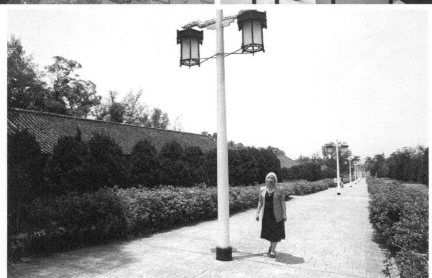

右上圖：（在文學館上樓）總是沉重包袱書籍資料，背著、
　　　　扛著，堅持往沒有電梯的高處走：困難長在，勇
　　　　氣恆存。

左上圖：（書卷廣場）常常在不同的圓之內尋覓：任何一
　　　　點都是起點，任何一點都是終點；看你如何決定。

下　　圖：宮燈大道上，走過多少歲月？古典與現代、中文
　　　　與外文、理論與實踐、創作與翻譯，及其他。

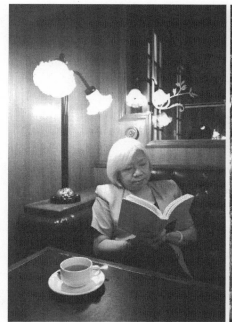
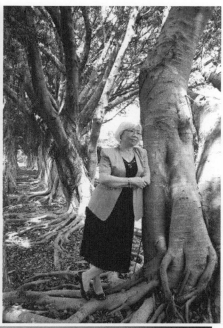

右上圖：倚樹思索，探求文本愉悅？書寫度數？理論
　　　　新度？研究方法？創作題材？特殊形式？獨
　　　　創內容。
左上圖：（燈下）總有某盞明燈，在你投入新的文學
　　　　理論探索時，靜靜地，溫馨地照亮孤單的你。
下　圖：（上課）閱讀文本時須全心投入，注意文法、上下
　　　　文、邏輯、技巧、手法、標點符號、特殊色彩、文
　　　　化背景、微末細節：翻譯時誤解減少、錯誤不再。

（合照）上課、下課、備課、講進課、出課、有課、無課、瞬間、永恆。自左至右，後排：Emma, Gisèle, Anna, Nicolas, Pierre；前排：Camille, Doan, Linh, Irene。

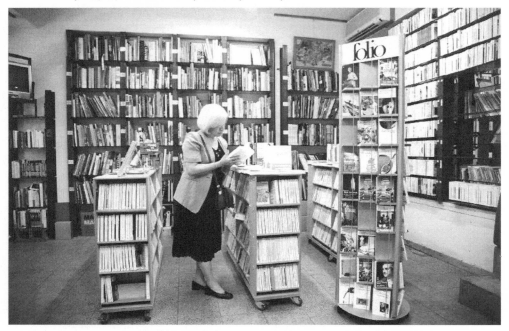

（書店內）正沉迷在 Le Clézio 的世界裡。永遠在多種文字文體跨越多種領域方向，努力尋找可能的自己、真正的自己。

碧果小輯

在河流的終點，海洋正要出發（註）

拍照日／二〇〇九年十月十五日

地　　點／台北・淡水

人生最弔詭的虛假就是照片。因為，時空在一刻不停的向前奔跑著，充其量，也不過僅僅是給我們留下一些傷感和喜悅的記憶而已。但當年代久遠之後，是可以追回點當時的印象來。——反正，凡事都有一體兩面的說法與看法。（此事，不含攝影家在內）。

今天，是二〇〇九年十月十五日，天氣半晴。文發揹著相機來了。——我也準備好了。

準備做被時空攪合成一個複製的我。要保證新鮮可口，你就必須要這架相機捉攝進去；就如一頭被獵人發現的獵物，拍下你默許的笑與不笑。或者，是證明又老了幾許。

不論如何，《創世紀》詩雜誌，做這個欄目，是件意義非凡的事。

首先，在北市郊區，頂北投山腳小段的自宅，「孵岩居」，拍了一些。——「孵岩居」三字，是已故名詩人令公，羊令野先生所書。（他也是大名鼎鼎的書法家。）他的書法被同儕收藏者多。然後，我決定到淡水去拍海，好讓自己做為背景入鏡。因為，島上沒有草原和大漠，所以，我喜歡一望無垠的海。（說穿了，也只不過是想把自我恆久飼孕為肥大的語詞和孤寂，一股腦，傾倉的丟給它。——）半個世紀前，我就經常來淡水消磨青春歲月。那時的淡水非常貧困。現在淡水因捷運方便，幾乎是一夜之間，突飛猛進的繁榮起來。整日人潮如鯽。現在，來淡水，我們這夥人，又多了個去處：那就是「有河」書店。（店主人為女詩人隱匿和她的另一半，686影劇論評家）。在書店的露台上，見到隱匿。也見到了她鎮店的那隻可愛的貍花小野貓。之後，我們聊天、攝影、買書。更重要的是過我的煙癮。臨別時，隱匿送我詩集：「自由肉體」一冊。並在詩集扉頁上寫了兩句詩話：「在河流的終點／海洋正要出發」。其實，近年來，出現在詩壇的青年女詩人隱匿，她在詩國的淨土上，早已經整裝啟程了。其作品在同輩之中，走得快、準、穩、遠。她是來自繆斯身邊的，一位才女。……

好了。總知，這個午後，比我每日閒看雲天，和靜賞螞蟻上樹，愉快多了。

註：此文標題為女詩人隱匿詩集扉頁上，為我題的兩句詩話。

左圖：「孵岩居」座落在頂北投山腳小段，是我居住最久的所在。

下圖：這是我讀書、冥思、寫詩、發呆的書房。前後左右都是樹，像在樹林裡一樣。

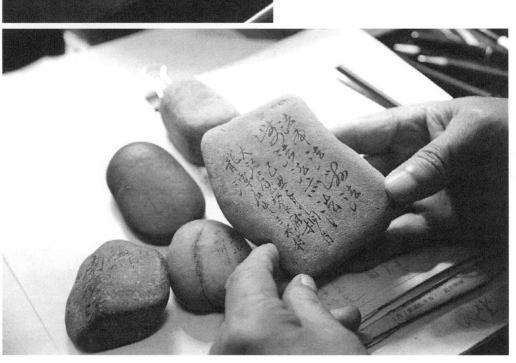

左圖：葉維廉新版《眾樹歌唱》，新譯歐美詩人亨利・米修、艾呂雅、杭內・夏爾詩選所繪的插畫。

下圖：我喜歡她（它們都有）特殊的香味。

在「有河book」的露台上與女詩人隱匿（店主）合影。

坐在海邊。對左邊的觀音山說，所有的朋友都戒煙了。
你還沒想到要戒嗎？……其實，抽煙是……。

原來，愛海者，不僅我一人。── 這比，看螞蟻上樹的人多。

一九九七年四月下旬，與好友張默、瘂弦、管管受邀，聯
袂同赴溫州，沒有吃到大餛飩，──在淡水老街，如願了。

蹦蹦地，走在新興的小街上，看一張張不同的臉。寫詩。

結束半日閒。——這一站，是歸程，還是啟程！？

朵思小輯

生命中存在戴不存在的各種視角

拍照日／二〇〇九年八月八日

地　點／台北

原計劃秋涼天氣再攝影拍照，結果一次吃生蠔感染又誤以為唾液腺阻塞必須開刀，匆促間，全走了樣，此時，正逢莫拉克颱風在南部大肆狂掃，造成台灣五十年來大水患，心中浮浮沉沉的都是土石流和暴漲的溪流，以及逃難影像疊印的腳步和身影，小林村被活埋的幾百條人命，那瑪夏鄉找不回的螢火蟲，甲仙、寶來消失的溫泉，荖濃溪、太麻里、林邊、霧台、南投斷橋，以及家鄉嘉義的梅山、中埔、奮起湖……一記記都是揪心的痛和緘默中升起的心酸。

和陳文發約定攝影當天，我左腳雞眼疼痛，大姆指也裂開腫脹，是時，我想起一九六二年和朋友素約定見面時，剛好強颱來擊，她卻仍冒著風雨南下左營，這讓我銘記在心，也促

使我不改期如約和陳文發進行各項拍照。

寓居舊金山三十多年的素，和我數年前在德州時，維持一日一小時的電話聊天，返台後，則疏少聯絡，這會，當然是我該告訴她家鄉災情的時候，邀她一起關懷台灣的水患吧，一接通電話，一聊到今年的八八水災，無意間，便聊回了十年前的八七水災，話題迴繞旋轉，很無匣頭的，就從嘉義成仁街，聊到左營、板橋和現居仙跡岩下，她說這裡人文氣息濃烈，我卻回說我不時還是常有萌生想掙脫的感覺，這是在為自己近年一年出國一兩次找藉口吧？

這些年出國成為年度大事之外，平時，是和一些善良的心、善良的人相濡以沫，借書、看書，則選擇在知性、思想性強烈的作品中尋找寄託，有點嗜血、嗜古典音樂，也向人道關懷傾斜，不可諱言，當然最傾心的還是在陌生的地域、陌生的人群中讓自己超脫，……總之，在生命各種版圖符號中，我是以不同的感覺在不同的視角中觀望世界，也觀望自己的內心。

晨早運動是一日開始的前奏曲，以前在公園看馬總統上任前燒圈慢跑，之後是為療癒自己腰酸背痛摸頭、聳肩做各種手勢。

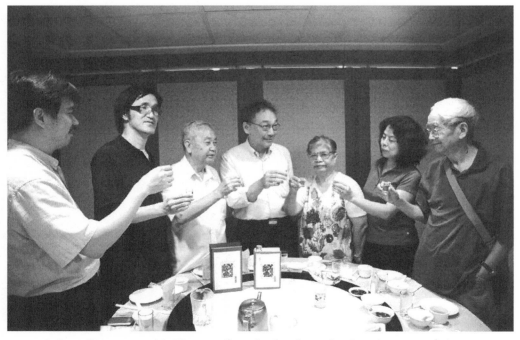

一月一聚，七人排開，就是七根相濡以沫的七根絃。（左起：須文蔚、張國治、曹介直、艾農、朵思、鍾雲如、向明）

電腦螢幕上尋找象棋盤上老當輸家的反向，哇！是贏家的快感。

在茶几上寫作，不時提醒自己，不要殺很大。

手握宇宙各國，一地撿塊石頭回家，遊歷三十八國，卻怎麼數也湊不到三十八，真是有鬼。

捷運是運載靈感的行程，思考的路段，眼望窗外，一臉靈魂出竅的模樣，是想抓住搖幌中脫逃的魔力詩句。

醫院櫃台等候結帳領藥，出入生死門，預習前生來世的課題。

書架前，找一本與自己相干或不相干的書，讓不同的感受
相互衝擊或抵銷。

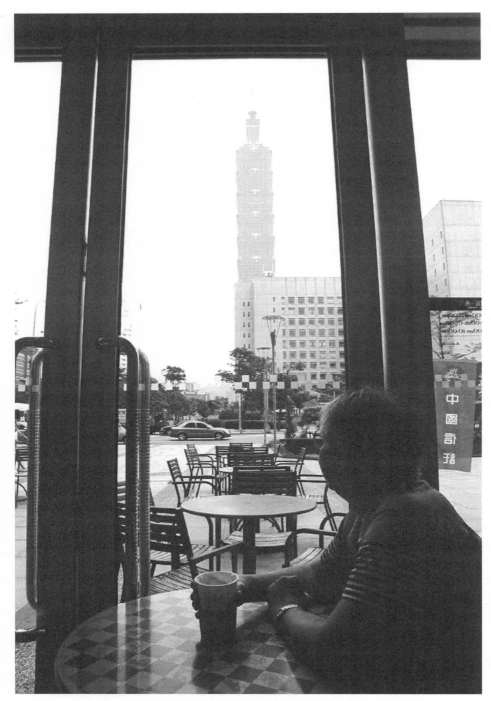

　　幽雅而詩意的《××三麥》喝完黑麥啤酒，再面對
一〇一大樓喝咖啡，感性、知性俱在。

鴻鴻小輯

如常又是不尋常的一天

拍照日／二〇〇九年九月五日

地　點／台北

好像沒有哪一天不忙，一天四、五個行程已是司空見慣。有戲在排，有片在拍，有詩，想讀給人聽。於是看病、戀愛、跟朋友聊天……似乎都只能在夾縫間進行。朋友猜我每天一定只睡三個小時！哪裡！我其實是愛睡蟲。

二〇〇九年九月五日，如常的又是不尋常的一天。中午去附近古亭站雅紅的店吃咖哩飯。我是常客。她的獨門香料咖哩讓我已往對咖哩的戒懼一掃而空，幾天不吃便身心難安。雅紅是劇場人，也是我目前正在拍攝的紀錄片《劇場革命速遞》的主角之一。我拍她做劇場、拍她參與捍衛樂生運動、當然也拍她開餐廳，去吃飯時心血來潮便帶上攝影機，順手

拍一段。今天，便請雅紅談了談她關店一週去高雄演出帳篷劇，回來後生意復甦的情況。

開店不易。我的下一站：淡水「有河 book」，也是另一間撐持得很辛苦、卻也很有特色的店。我去那兒舉辦新詩集《女孩馬力與壁拔少年》唯一的發表會。由於新戲排練密集，若非老闆娘、也是詩人隱匿邀約，恐怕我也沒有心思擠出時間來辦發表。我其實是想多辦幾場的，力不從心而已！自詩風轉向現實議題與口語寫作之後，我變得很樂意讀詩與人分享。我沒有太多準備，翻開詩集，我一開口聲音便沙啞了，幸有讀者還自告奮勇願意幫我念詩幾首。我其實是想多辦幾場想唸就唸。唸完又循「有河」慣例，在玻璃上題詩。我抄了一段書中詩行：

去「有河」還奉命多帶幾本「黑眼睛文化」的書過去，兼營送書快遞。可能由於太累，

雨在下／雨在我心中下／把世界拿走吧，親愛的／但把雨留下

剛好接到門上原有的一行「請隨手關門」，渾然天成，妙不可言，是環境現成物給我的詩的贈禮。

答完問、簽完名，又要趕捷運，從台北最北端直奔南端，去文山分館的頂樓，排我十月將推出的新戲《黑鳥》。戲很沈重，兩位演員的份量也吃重。進排練場前，我其實已累垮了，根本想倦勤。但戲一開始排，精神就全來了，屢試不爽。排完戲，就像充飽了電一樣，回家，又可以工作好久。

離家不遠的話我多半騎機車。我的車是草綠色的 CUXI，還曾借給電影《曖昧》中給胡婷婷騎。

和妹妹在雅紅的店 Sour Time 吃百吃不厭的斯里蘭卡咖哩飯。

吃到一半，見雅紅得閒，便跑到櫃臺前拍她。

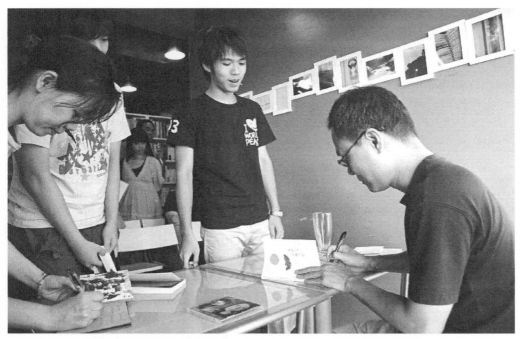

讀者，我不認識的讀者，簽名只能代表我的感激之情於萬
一，謝謝你們欣賞我的詩。

左圖：新出版的詩集和絕版的散文集。

下圖：這一頁行事曆還算清爽的。因為參加了金馬獎評審，下週起日夜密集看片，其他事情多半得推掉。推不掉的是我引介的日本劇團「流山兒」要來台灣演出。

左圖：接不完的電話，難怪我胸口的快樂王子
　　　悶悶不樂。
下圖：隱匿在幫我尋找該寫在玻璃上的詩行。

聽她的建議，抄下可以和有河景效輝映的雨詩。隱匿
原本寫在門上的指示剛好成為最後一行。

《黑鳥》的排練現場，和演員樊光耀、賀湘儀一起討論
這個不倫的劇本。劇場最大的樂趣便在於：眾志成城。

葉維廉小輯

思緒感情和詩生命貼心的延續

拍照日／二〇〇九年九月十六日

地　點／台北迪化街‧台大台文所

當陳文發趁我在臺灣講學這段時間，為《創世紀》拍詩人的一天的紀錄，決定由台北市迪化街一段八十六號臺灣農產公司——也就是慈美的娘家，或者應該說老家，我回臺落腳的地方——開始是很適合的，很多人大概會想，我的成名作〈賦格〉在香港寫成，同時我在台大求學時期又繼續和香港的無邪、崑南等人辦雜誌和發表詩和論文，因此認定我是香港詩人，或者想，起碼我《賦格》時期的詩必然在香港完成在臺灣發表的，他們不會想到，大部分裏面的詩，這裡包括我出國前的〈河想〉、〈舞〉、〈降臨〉、〈內窗〉、〈仰望之歌〉，和我一九六九年以後多次回來客座寫的散文和詩，包括〈永樂町的變奏〉、〈我那漸被遺忘的台北〉和《萬里風煙》裡臺灣山水山村的散文和詩都是在迪化街書寫的，事實上，我女兒蓁兒子灼都曾在

附近的太平國小唸過書，他們的國語、台語發音比我好太多了。除此之外，我對大稻埕的人文風景深有情感。五六十年代看到的廟型雖小而聖威無遠弗居的城隍廟，和迪化街、貴德街的建築，我們彷彿走在那些時間被靜止的深巷，看兩旁荷蘭式巴洛克的門面，雕欄的陽臺，英國式的樓閣，法式漢味的樓梯……聞著從倉庫深處飄出來的濃烈的茶味，頓然，我們回到了清代的日子裡，當載著福建來的紅木荔枝傢俱、黑綢布、一些石板、一些古玩、和唐山的種種異品，從海外沿著淡水河到了大稻埕來換取臺灣的茶葉……聽見怡和洋行外面碼頭的呼喝，貴德街男女老幼的前呼後擁。如果你那時去過貴德街，你會像我一樣，細細品味每一個設計獨特的門面，完全依照荷蘭的方式，競相爭異，透雕的花窗，深長的柱廊……你也會看到那有名的陳家，一直拒絕改建為一百倍以上利潤的高樓，為的是要保存一種美的形式，你會從凝重的大門望進去，看那每一級樓梯上所鑲的鏡子，至於那裏面的法式漢味的傢俱，現在大部分都變了，他們擁有的全臺灣的第一具抽水馬桶……和那些洶湧著晚清的聲音的古物，而迪化街，幸好有幾家的門面被留下來了，慈美家的台灣農產公司就是其中的一個。我這樣說，是說我在這裡我是臺灣人一樣的在地。其實，我時不時會帶著外地來的臺灣朋友，介紹他們看／聽殘存的荷蘭建築在那裡靜靜的呼喊，帶著一種興奮的餘緒，也帶著不算淺的哀愁。

另一個『家』就是台大，一九五五年我從香港離鄉別井來台讀書，在彷彿百廢待舉那個克難艱苦的五十年代，起先難免感到失望、孤獨、寂寞，但很快就有了歸家感歸屬感，這完

全是因為我很快便被四周濃厚的人情味、扎實勤儉向上不為物慾引誘努力在艱苦中尋求自我樸質的完成的生活態度所感動，這不但見於我的同學和身邊後來認識的朋友，更見於我們的老師們，他們在惡劣的生活環境下對學問研究的執著，對知識傳授的寬宏慷慨，對我的學習，對我後來研究態度，從做學問到教育下一代的個性，有決定性的琢磨。所以我學成即回到台大多次，著實的歸來作回饋的工作，講詩和文學理論，並與朱立民、顏元叔、胡耀恆等師友推出東西比較文學的學科和多次的國際會議，中期另請詹明信、三好將夫、孟陶思、高友工等講後現代後結構思想以來的新知。台大不但是我精神之家，也是我練武之地，一面與《創世紀》諸友推出新聲的現代詩，一面與《現代文學》諸友介紹世界文學大師尋求語言藝術的建立。這些多次的客座，往往是一年以上，不然就利用暑假回來三個月，與師友／詩友對話、話家常，這樣的浸淫激盪，可以讓思緒感情和詩生命得以貼心的延續。

這間日本殖民時期荷蘭巴洛克風縮本灰化的會說話的門面，因為時間的驕傲也以另一種些殘蝕，不但路人過而不見，則為此而時候不斷生命走入三疊式的會說話的門面，因為時間的此時候不斷生命走入擁有者（如慈美和我）大半的生活裡。刻刻掛念著它，因為生活裡突如其來的湧動，驅使著我們追尋裡。

把一本內摺的歷史翻開，重溫那些被遺忘或早已爆散
無痕的建築的形影。

慈美和我在城隍廟前展讀永樂町大稻埕過去的、現在的、
將來（可能）的生生息息。

右上圖：大稻埕的原貌已無從追索，但如果你在人們還未醒轉的
　　　　絕早，在空的廣場，空的街道上停駐，你會感著它細微
　　　　的心跳與呼吸，即現在，你緩步走過，空心內聽，你還
　　　　會，如慈美和我，彷彿回到那親密社群的古老的村莊。
左上圖：台大過去的總圖書館已被五星級的新建築物取代，我大
　　　　學四年每晚挑燈夜讀高天花板排排長桌，坐滿了埋首、
　　　　時醒時睡堅持到子夜的記憶是否還有痕迹呢。好心的館
　　　　長動容了，讓我在原來的總圖留下的幾張人去樓空的長
　　　　桌上，去找尋失去的溫書和回憶。
下　圖：看著台大特藏裏自己青澀少年時的詩稿，是第一首詩啊，
　　　　那傷他夢透（sentimental）的調調，有些不好意思，但也
　　　　禁不住感到它初次誕生時的喜悅。

　　有這麼一個瞬間，讀著傅斯年校長他在五四運動的一些話：『而且中國文字猶有缺點的地方，就是野蠻根性太深了，造字的時候，原是極野蠻的時代，造出來的文字豈有不野蠻之理。一直保持到現代的社會裡，難道不自慚行穢？』（一九一九）心理難免納悶。可見年輕人是很容易被革命的激情扭曲。我再一次拜望傅園時曾如是想著。

翻看贈母校特藏的自己的詩集理論，一眨已經半個世紀，駭然。

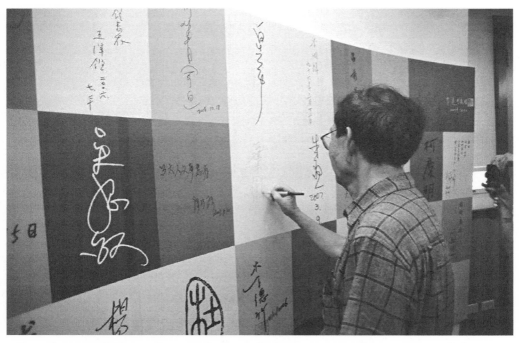

簽下自己的名字，是一種虛榮，竟在別人的慫恿下一再犯『案』。

與台大出版中心的主人項潔（右）談往敘舊。

文學與文化翻譯的開講日，喜得台大校長李嗣涔（前左）、
趨勢基金會執行長陳怡蓁（後中）、和柯慶明教授（後左）、
梅家玲所長（後右）等人替我打氣。

李魁賢小輯

叫醒鳥聲　秋天還是會回頭

拍照日／二〇一〇年一月十六日

地　點／台北

以前寫過一首〈晨景〉：「鳥聲／叫醒雲／雲／叫醒太陽／太陽／叫醒旗／旗／叫醒了天空」。進入老境，每天晨課第一件事是：叫醒鳥聲。不分春夏秋冬，無論晴雨，凌晨五點出門，沿民權東路向東行，到敦化北路的松山機場路口右轉。這是台北市最林蔭的大道之一，公車還沒出動吧，機車還正好眠，清道夫默默在為都市整飾一個清潔的臉。到民生東路再右轉，全台灣第一家麥當勞夜未眠（真怕台語諧音的「未當勞」，撐不住勞累），臨復興北路又右轉，我就繞這個社區走一圈，像巡更員一般。這個社區內有三個小公園，里民自動認養，整理成大家的庭園，我選擇最清靜的民有二號公園，做甩手，扭腰運動。持久下來，被我甩掉八公斤贅肉，甩掉有時不得不帶出場的柺杖，如今又健步如笨鳥慢飛。這些笨鳥就是在這公園，不小心被我

叫醒的啦！運動後，在附近路口買早餐，這位老人家已近八十，還是每天一大早為社區供應營養，班鳩會自動跑來身邊討零食，好像他豢養的。在旁邊的民有一號公園，伴著剛睜開惺忪睡眼的晨光，欣賞廣場上開始做早操運動的老壯婦女生動韻律，享受我的第一餐。班鳩也會在旁邊的花園尋尋覓覓，大概在向早起的蟲打招呼吧！回家、看報，當然屬於例行私事，自從患了白內障兼黃斑部退化，報紙已不耐煩詳閱，所以盡量把大事化小、小事化無，清心多了。

公司結束後，場所保留做書房，每天走過八米巷與住家相看兩不厭的書房，早出晚歸，在此上班打電腦，把散帙詩全部打進資料檔，最近剛好完成，計得一〇三四首。現在養成不良習慣，只能用電腦寫作，也幸而克服了手指書寫無力的煩惱。有些專利案件還是繼續做，預防失業的無所適從感，累了就翻翻畫冊或閱讀喜歡的書。二〇一〇年一月十六日與往常大不同的是，秀威資訊科技公司一口氣為我出版十書，要辦發表會，找第一位以我為對像寫碩論的王國安博士引言，他剛剛出版了《和平‧台灣‧愛——李魁賢的詩與詩論》。王國安遠道從高雄到台北，我們約好在松江路上的御書園餐敘，然後一起過街到國家書店出席新書發表會。

秀威為我出版名流詩叢十冊：《秋天還是會回頭》、《我不是一座死火山》、《我的庭院》、《千禧年詩集》、《安魂曲》、《台灣意象集》、《黃昏時刻》、《愛之頌》、《詩一〇一首》和《回歸大地》，可謂大手筆。其中《愛之頌》全書和《台灣意象集》一部分，在《創世紀》發表過。這是我平生第一次有新書發表會的幸運。我期待也相信秋天還是會回頭，但春天大概是永遠不會回頭的啦！

左圖：一天的開始，在民有二號公園作甩手

運動。

下圖：在民有一號公園躺椅上休息吃早餐。

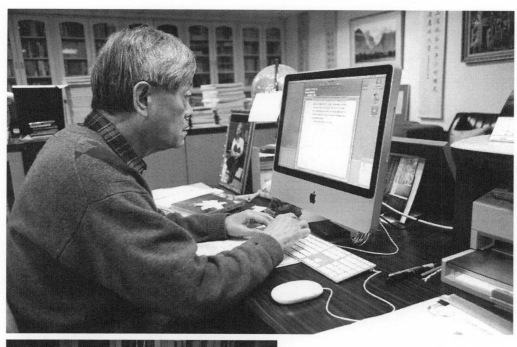

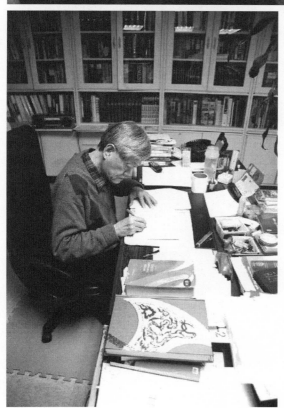

上圖：看完報紙後，到書房上班、打電腦。
左圖：在書房裡，永遠有很多瑣碎的工作做不完。

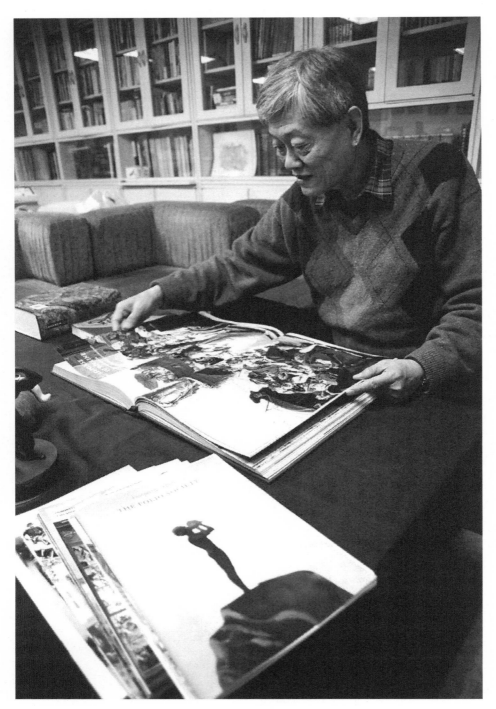

休息一下，翻翻畫冊。

閱覽群書，尋找新趣。

作者與王國安傳士（右）在御書園餐敘。

一套十冊製作精美的「名流詩叢」新書。

作者與主持詩叢編輯的黃姣潔小姐（右）和出席發表會的
國藝會黃明川董事長（左）。

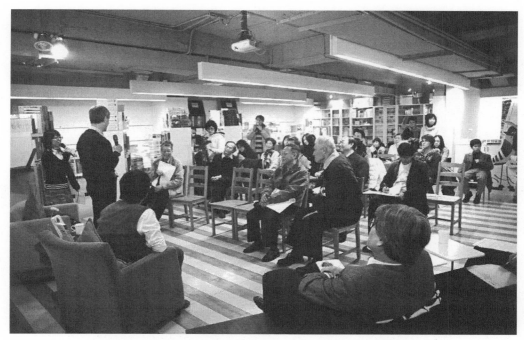

新書發表會現場，老友小說家鄭清文也來關心。

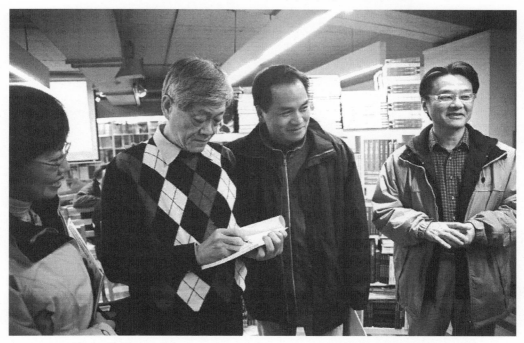

國藝會董事長黃明川（右起），以及老同事彭俊亨和洪意
如（左）兩位總監出席為新書加油添醋。

管管小輯

管管春天坐著花轎來的一天

拍照日／二〇一〇年四月

地點／台北新店

非常謝謝陳文發攝影家，百忙中為我們撲捉這春天坐著花轎來的一日，到處都是小鳥嗩吶的聲音，高音是天上盤旋的靈鷲。

右上圖：早餐，就是那幾樣，天天如此，又何妨。
左上圖：我甚喜歡「鳥家」，他們造巢、生蛋、養子，
　　　　等兒等翅膀硬了，便棄家而去各奔東西，不知
　　　　爾等親情如何。
下　圖：我喜看各種雜書，不求甚解，讀過必忘。

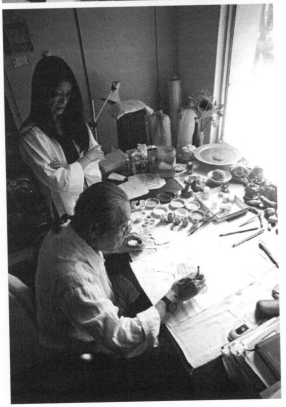

上圖：黑芽製一對二指手套，用來看畫、抄菜、提壺。

左圖：我在「野筆艸艸」，年至耄耋，野不出好野來。

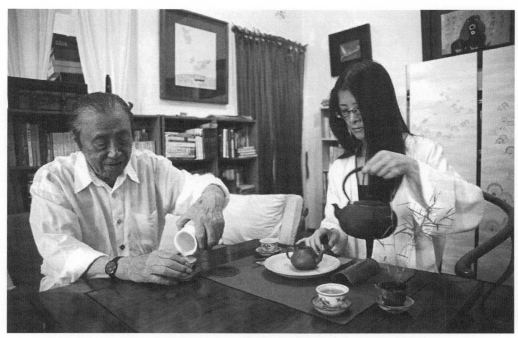

吾不會品茶，黑芽會，吾是粗人，梁山出身，不中用了。

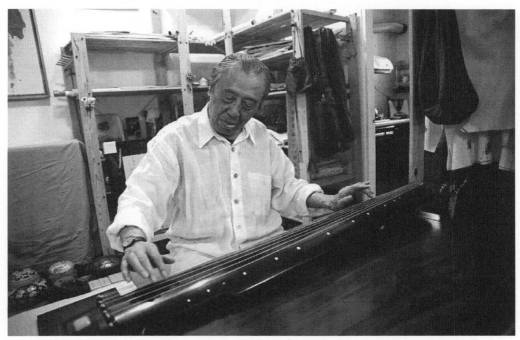

吾敢「撫琴」琴是真的，我是陶潛的門徒，但愛琴中趣而已。

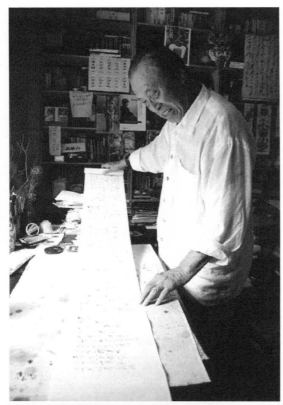

左圖：參加台大杜鵑花詩歌節「五行超連結」，詩與視覺藝術跨界展。

下圖：葉樹奎、劉曉薇，一對奇人，每周三、六、日把偌大的「時空藝術」開放，讓眾多藝文人士小聚，流連忘返。他倆的確是「現代的孟嘗君」。

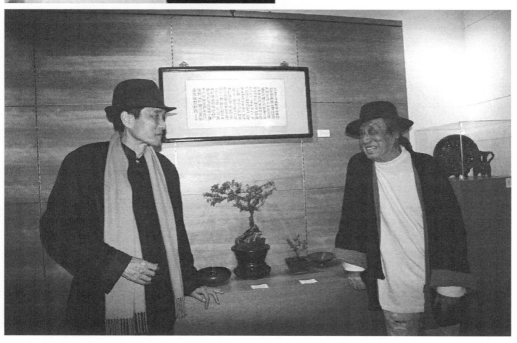

陳素英小輯

溯源溪畔

拍照日／二〇一〇年三月三十一日

地　點／台北

晨間，飄過一陣書香，探索現代與古典，張夢機老師引領向詩的渡頭溯源。午間，飯香過後，第一教研大樓，學生們與我分享詩書滋味，靜觀古今文學的波瀾。斜陽晚照，憶起當年錢穆先生猶在素書樓上，徘徊天光雲影。外雙溪畔的流水，是心中取之不盡用之不竭的詩話。

大學畢業後，手捧《鷗波詩話》，翻開《國史大綱》，親手裱揹過的絲質封面，映襯著莊子的深藍色天空，記憶便向年少飛翔。第一首習作〈秋泛〉：「星稀月白銀河盡，攜得蘆濤滿袖風。」擁有張夢機老師精批細閱的評語，是年少詩話中最珍貴的書籤。

「詩人的一天」就先上東吳圖書館，再到錢穆素書樓向《船山全書》問安，然後是新店溪畔玫瑰路上，跟張夢機老師請教。闊別三十餘年，驚見老師病後仍豁達靜定，幽默而不失

當年豪邁本色。他迄邐的人生際遇，儼然就是杜詩的沉鬱頓挫化身。當年楚騷瀟湘熱情，隱約暗轉為宋儒風骨。

午間，飯香過後，回到外雙溪畔，給英文系學生上課，我又該如何穿越古典與現代？與他們分享文學不盡不竭之河？想起張夢機老師詩句說：「君不見今古惟情真，不因體制別舊新。」

四月份上崑來演全本《長生殿》，正是洪昇寫「情真」的作品。約好當年國光藝術總監貢敏先生一起與計老師小聚。順便請計老師指正〈由崑曲的開眼上路到邯鄲夢——談計鎮華老師對藝術人生的無盡追求〉一文。貢敏老師的寬厚和藹仁厚雍容，計老師在崑曲藝術專注執著，令人印象深刻。那一時期的藝術精神和穿透力，無往不在生活中的某個場景出現，感染著教學情境，乃至面對生活中的種種意外變遷。而詩歌不就在傳達這些生命與生活的本質嗎？

因此，詩人的一天，主角不是我，而是惠我良多的今古書卷、師長、以及竟日吟詠而前的溪水、人文環境。藝術感染力有如《莊子‧養生主》末段所說的「火光」，若能以心光拾取，自能感受到日久彌新。

翻閱《夢機詩選》第一一三頁，一九九五〈洛夫商禽張默梅新辛鬱諸兄枉過〉：「君不見詩無今古惟情真，不因體制別舊新。」

十五年前，在同一張書桌前，創世紀詩人，必也留下點燃心火的詩篇。

晨間，圖書館樓上飄過一陣書香，外雙溪是源遠流長的詩話。

翻開《國史大綱》，裱揹過的深藍色歲月仍在記憶中收藏。

想起詩選課第一首詩習作，有張夢機老師精批細閱的評語。

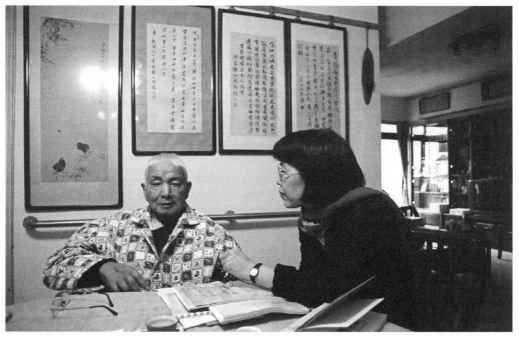

闊別多年，驚見張老師病後豁達、靜定、幽默而不失豪邁
本色，現今老師本身就是一本沉鬱頓挫的杜詩，這張書桌
十五年前創世紀詩人也來坐過。

午間，飯香過後，在第一教研大樓與英文系學生分享詩書滋味與現代文學波瀾。

下課回到素書樓小坐，看山看水，看深藍色天空的莊子。

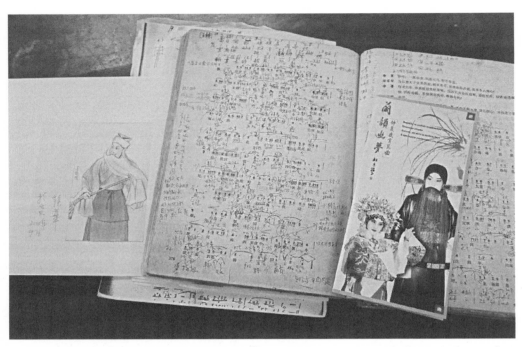

密密麻麻的數字，皆是載歌載舞的分分秒秒，左邊畫計老師右邊
在振飛曲譜作記號，中間穿著官服的正是喬改扮後的「王允」。

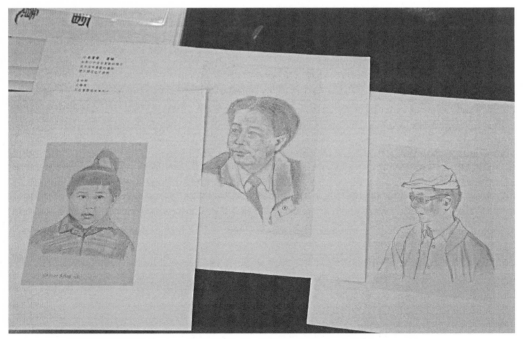

時間過得很快，不唱曲已十年，左邊沖天辮的孩子長大後
畫起自己，中間是第一天去文藝班上課的老師，右送那位
現在每天精編細校創世紀的詩。

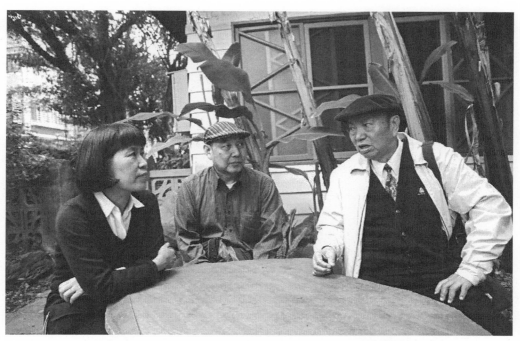

與崑曲老師小聚，中間計老師，右邊貢敏老師。

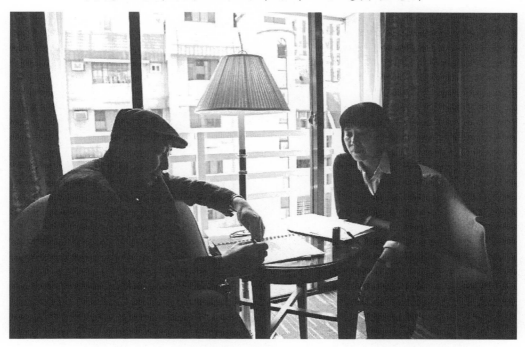

樓上燈亮起，計老師專注的看稿，一如他在藝境中，總是
以心光拾取。

張默小輯

井然有序，拍拍拍

拍照日／二〇一〇年六月十九日

地　　點／內湖、台北長流美術館

明月照時常皎潔，不勞尋訪問西東。

——寒山詩

為了《創世紀》今年秋季號「詩人的一天」的拍攝，筆者於日前選定幾個重點，並準備剪報資料、手稿、絕版書、畫作，以便陳文發十九日上午到我家後，立即就能展開正常的拍攝工作。

筆者設在內湖家中的書房，很小，但書籍陳列，史料分類有序，平時想要找的資料，大約眨一眨眼，即可覓得。

關於生活照片，個人收藏甚豐，幾乎可以「滿坑滿谷」來形容。而二〇〇八年底出版《創世紀五四圖像冊》，大致收錄，故這次不考慮再尋找這方面的舊照。而改以單一的史料、孤本，諸如韓波〈醉舟〉手稿，寒山拾得詩集，手抄小詩、毛筆字以及個人詩集及歷年來主編的重要詩選本等等。

近廿年來，筆者收藏各大報副刊的精華版，為數約四、五百份，故從中選取最有代表性者約四十張，臨時與文發商定，究竟以那些為主軸。

邀約辛牧入社是二〇〇二年間的事，他正好客居內湖，到我家騎機車約七、八分鐘，是以我的斗室即是《創世紀》編輯、發行之所在，他先後進出的次數難以計算，這次以二人發稿實情入鏡，還是首次。

正巧本日下午，「長流畫廊」舉行盛大的「百年華人繪畫大觀，世界巡迴大展」，同時邀約當代十餘位現代詩人朗誦詩作，筆者特邀文發參加，為我和一些中青代詩人合影，使這個小集更形活潑充實。

末了，特引借拾得的詩：

「碧澗清流多勝境，時來鳥語合人心」。願忙碌的現代人，能進入此詩悠然之瞬間，從而獲得心靈上一些小小的舒愉。

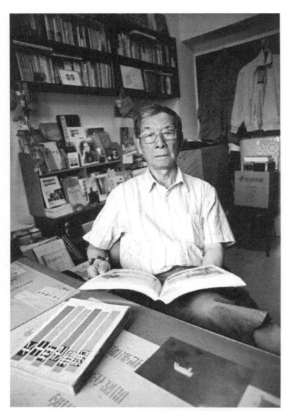

左圖：作者端坐在內湖書房翻閱《創世紀圖像冊》，神情有些肅穆，但內心卻十分悠然。

下圖：靜靜在內湖書房深情閱讀，有群賢畢至的感覺。

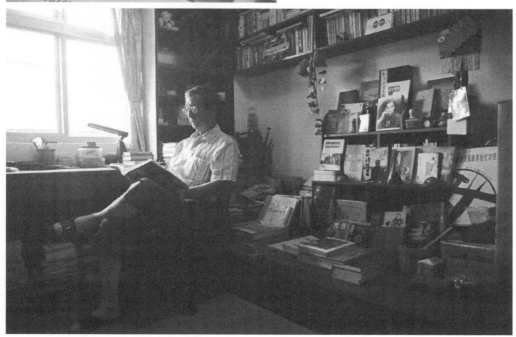

上圖：手抄小詩兩大冊配上潑墨畫，十分有趣，他日擬將拍賣所得，捐給《創世紀》。

左圖：一九七〇年五月，趙滋蕃、鍾玲等集議，把寒山拾得詩集拓印四〇〇冊，公開預約，十分熱烈。書末有預購者之大名（從紀弦、施友忠到南懷瑾、姜穆），本人也購得一冊，珍藏且不時翻讀。

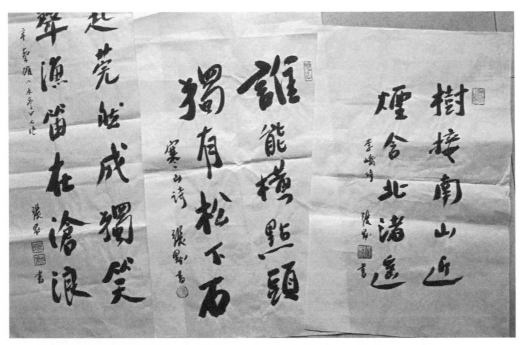

俺張氏的毛筆字，也練過多年偶而也揮洒幾幀自娛。其中
「誰能橫點頭，獨有松下石」並非寒山詩句，而是誤植，
特此補白說明。

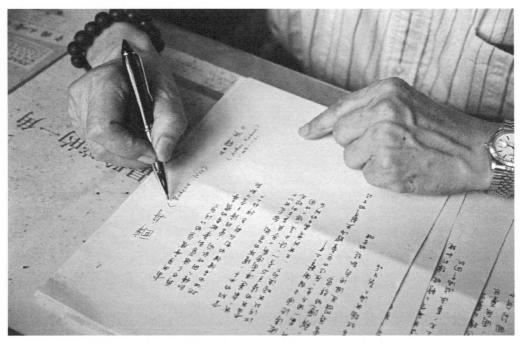

九〇年代，隱地興起寫新詩的念頭，有一天在電話中談及
法國詩人韓波的〈醉舟〉（一二六行），正好五〇年代我
有手妙本，於是特重妙一份寄給他。

筆者喜歡收藏剪報，特選出一小部分，供大家品閱。其中有洛夫長詩〈漂木〉、丁雄泉專訪。

本人近十年來出版詩集的四個樣本，目前，坊間某些書局仍可找到它們的影子。

「讓瘦削與肥碩繼續拔河」。張默與辛牧在內湖「無塵居」
每期為《創世紀》加油添醋已有七、八年。

每天黃昏，本人最喜歡逛一逛內湖科學園區，一定會經過
這個小公園。

本人主編的新詩選本約有二十多種，左列三種有其代表性。《新
詩三百首》、《小詩選讀》，時下仍被多所大學選作新詩教材。
《台灣青年詩選》在北京出版，曾銷售萬冊以上，可喜。

本日下午台北「長流美術館」舉行百年繪畫聯展，並邀請當代
新詩人現場誦詩，左起為李進文、紫鵑、張默、宇文正、古月、
陳靜瑋、林德俊同台演出前留影。

蕭蕭小輯

渴望許多悠閒的日子

拍照日／二〇一〇年七月二十一日

地　點／彰化明道大學、吳晟新圖書館、蕭蕭老家

如果我是純粹的詩人就好了！我就可以有許多悠閒的日子。但是，我是大學教育工作者、散文寫作者、社會教育推廣者、新詩評論者、文化諮詢委員，即使「偷得浮生半日閒」，還是看見我的急促、忙亂！什麼時候我會寫出那些定靜的、有些禪意的詩作？有趣的是，都在疾馳的高鐵車廂，又喘又累以後的山上小亭子，寫論文的空檔，想起過去、遠方而發呆時。

「高鐵」，原先我以為那是「高架」鐵路，與我關係不大。後來發現台北到台中，只要50-60分鐘，所以我常靠著它來往「家」與「明道」。這架機器，一週裡我總要跟它對話個好幾回，才知道「高鐵」的「高」，不是「高架」，而是「高速」、「高價」，一首小詩還未構思完成，目的地已到，這首小詩的稿費絕對不足以應付一趟台北、台中的票價。

下了高鐵就到家？那是陳憲仁，他家在烏日高鐵站附近。我還要自己開車30分鐘，經過整個彰化縣，才能到學校。一開車，就像我做事一樣，不管做什麼事，總是凝神專注，我深知「若不凝神專注，則生命將一無所有」。

　　你會以為這是拍偶像劇的歐式小木屋，沒錯耶，一模一樣的隔壁棟，這半年來一直在拍《愛似百匯》，粉絲一直聚在旁邊守候，不過，我不是偶像，這棟的一樓是我在明道大學的宿舍，彰化濁水溪畔的田野裡，可以放下身心的所在。

這是宿舍裡的書房，所有的詩集都聚集在這裡，不過我很少裡這間書房讀詩，詩集，窩在沙發上隨意翻閱我總是找了最近要讀的，隨興觸發。

蠡澤湖，明道大學的最大景點，全校大樓都可以望見的焦點，迎朝陽，送夕暉，湖畔漫步，湖中泛舟，動靜皆宜。通常我是早上六點多繞著她快步走，作為一天的開始，晚上十點慢步一圈，作為一天的結束。

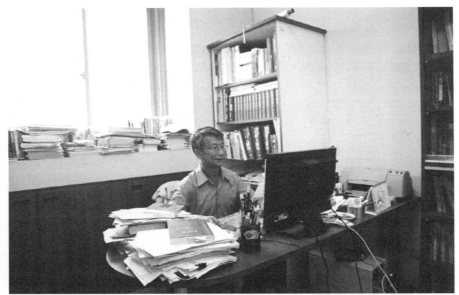

大學教書最重要的工作是研究、研究、研究，我待在研究
室的時間總在六小時以上，寫論文代替了寫詩、寫散文。
西洋文學理論、中西美學專書，它們都在我的左前方那一
排書櫃，滿滿六櫃，不管正體字或簡體字，漢字書寫或翻
譯本，都是令人喜、令人惱、令人白髮蕭蕭的「磚」書。

吳晟是我鄰居，我住社頭，他住溪州，現在我回明道教書，
離他家更近。今年他將三合院前的大草坪蓋成一座船型圖書
館，順斜坡而上，兩側都是書架，收藏豐富，這座圖書館是
所有愛書人夢寐以求的藏書、讀書的地方，詩人、作家、政
界人士來訪，絡繹不絕。十月份，二○一○濁水溪詩歌節，
我們將在這裡聆聽吳晟暢談他的詩藝、樹藝，隨他去探訪屋
宅南側佔地三甲的田野森林。

告辭吳晟，我匆匆回到八卦山腳的老家，這是我曾祖父時代就建造的三合院，正身五間砌，左右護龍長達八間或九間，有著開闊的稻埕，小時候學習、遊戲、家族團聚的地方，我常常車子一繞，又回來了。

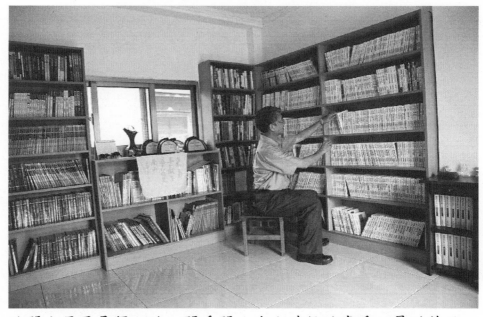

這間小屋子是獨立的一間房間，我小時候的書房，最近花了一些錢，粉刷、裝潢，添購書架、童書、青少年讀物，開放給附近的學生、鄉親使用，採自助式、榮譽制，開放兩個月，已有兩三百本書借出又歸還，我回老家，就是在整理這些書籍。

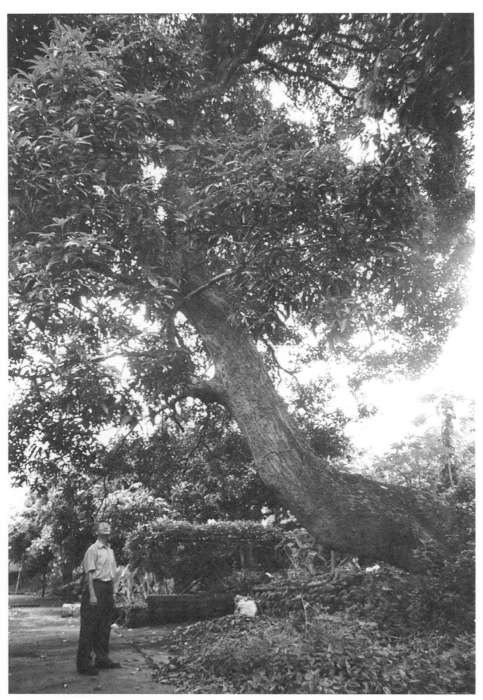

神奇的芒果樹，不知多大歲數，一百年前祖母嫁到蕭家時，
就這麼偉壯了！四、五層樓高，就在我們家三合院的後方，
我最想讓朋友認識的、生命成長中最重要的象徵。

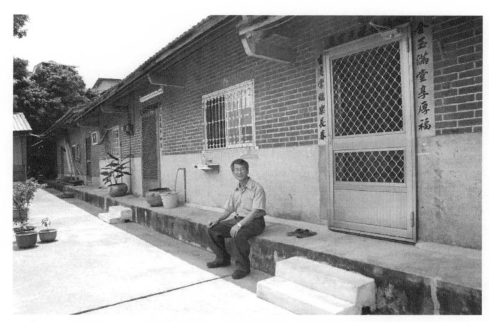

真正的老家，三合院中的左側青龍，過去，我們生活的空間只有小小四間房，現在二弟一人獨居。書房在對面，獨立一間。退休後，我會回來這裡度過晚年嗎？

這一天，最後的優閒是找康原夫婦一起吃飯，商量濁水溪詩歌節的細節，聽他說說唱唱最近創作的四本兒歌。真的是偷得浮生「半日」閒，丟下攝影師陳文發，讓他繼續挖掘彰化人文特色，匆匆，我又搭高鐵返回台北擔任教育部散文評審工作了。

老來生涯不落單

辛鬱小輯

拍照日／二〇一〇年十月二十日

地　點／台北家中、尉府、時空藝術會場

「孤山處士舊時家／一巷深深一徑斜／惆悵詩魂喚不回／空留明月照梅花」

多年前老友楊濤贈我這幅行草七絕，裝裱後卻一直置放在儲物室，由於家中即將添丁，我升格為祖父，要設置育嬰室，太座將它尋出，並懸掛客廳中壁。細品慢賞，覺得詩中所述境遇，似與我近年生涯頗為相似。唯我家窗外小孤山一脈無梅花可賞，但卻有台灣獨有欒樹數棵，此際正值花朵盛開；倒亦頗慰老懷。

年初傷腿，家事全賴太座張羅，我則在療傷復健之際，除寫《文訊》上連載的「我們

「這一伙人」專稿外，多半時間柱著枴杖，按往常生活習慣，幾乎每天都去景美溪畔或政大後山，慢慢走它一圈。有時轉到老友尉天驄府上聊天，喝他一杯普洱佳茗，或登上他的屋頂花園，看看那幾棵果樹結實與否，要不就去他另一間屋的大書房，挖寶為枯乾的文思進補。老友厚待於我，不嫌我煩擾，感激無已。

習慣上，每周三、六、日下午，必去「時空藝術會場」，主人葉樹奎、劉曉薇伉儷，每去，必以咖啡美點饗我。會場每月置換展出內容，並時有精彩的專題演講或崑曲、古琴、及他與法郎哥舞演奏（出）；多為平時難得一聞者。而與主人聊天亦為一樂，因為主人總是默默而容我滔滔；此時的我，真若「如魚得水」也。

老來，最怕落單，我幸有詩。書、佳景、家人與友人相伴，雖時有「詩魂喚不回」之嘆，卻活得尚稱自在！

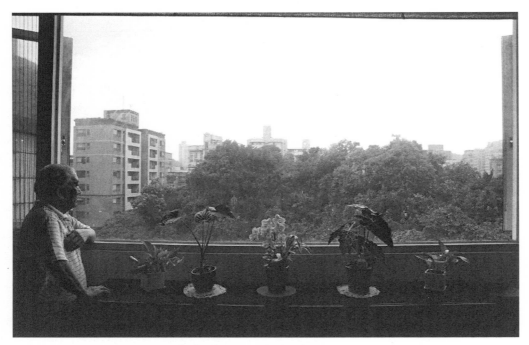

看窗外小孤山青翠一列。

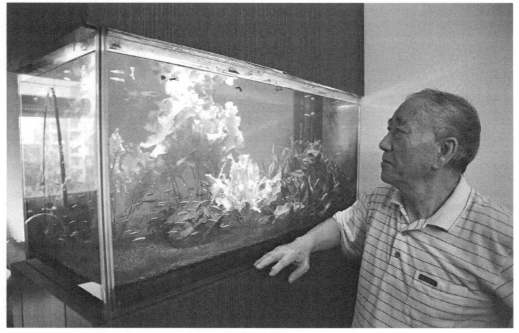

觀魚而不知魚樂與否。

與老友贈我法書同在。

三十位老友身影盡在書中。

一首詩從筆尖潺潺游出。

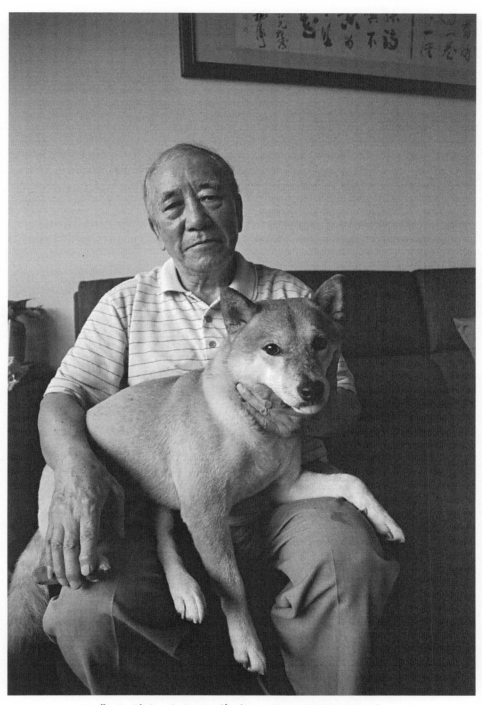

這隻狗曾把我拉倒養傷，跌跌撞撞到如今。

雨中尋秋色。

到附近尉天驄家借書進補。

秋雨裡的兩個賞花人。

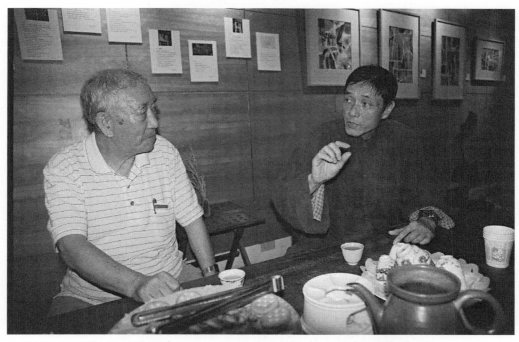

「時空藝術會場」的午茶時刻，與葉樹奎閒聊。

白靈小輯

快慢之間

拍照日／二〇一〇年十月二十一日

地點／台北、淡水

那天天氣不似十月天，大講堂裡開著冷氣。我的學長李魁賢兄有備而來，他要講的「詩路歷程」早打好了字，因此從他初三開始發表詩作談起，娓娓道來、鉅細靡遺，包括以前有個同校唸機械叫「莊妻」的很早就在藍星和報紙發表詩作、以及臺北科大校門曾開在八德路等等。我在母校出入數十載，只見過新生南路舊門前是柳樹扶疏的瑠公圳，忠孝東路大門前是操場，建國高架橋下是校園，李氏提的此二事還是第一次知道。世間事莫不如此，所知的無論到哪個層次，永遠極為有限，也沒有任何事物可以窮其究竟，一粒灰亦不能，何況詩這檔子事？因此要做什麼、探究什麼都不可能到「底」，「底」在何處如何得知？何況巴斯卡說

我們的「底」是「兩個深淵」，在人生的兩頭、宇宙的兩端，一個至大、一個至小，這個話很接近莊子，但晚了一千多年。如此所謂深或淺、黑或白、快或慢、得或失、大或小，不論客觀或主觀上，均是相對論，執著無益，且易傷身、傷心、且傷人。

過去常常以臺北科大附近的一座雕像警告自己，那是同一條路來回走了幾年才發現的，警告自己不宜來去過於匆匆。但現在則逐漸感知，有時「慢」的確是要靠心境的閒散、放鬆，但有時仍需善用每一時刻，只要安排得宜，充實、妥切，也是一種將時間緩慢下來的方式，但前提是得有充分準備，臨事不慌，不能掐得過緊，最高明或是快慢之間也有節奏，長短起伏如同音律。雖不能至，心嚮往之。

回首，常常三十年很快，一天則很慢。而這一天，由朝至暮，過得很快，但也有緩慢撫摸過每一分鐘的感覺。

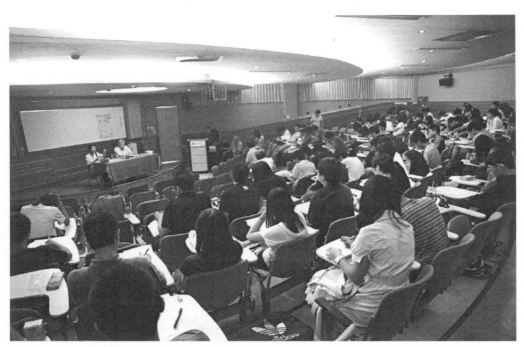

上午八時與學長李魁賢共同出席「北科人的文學情懷——
詩路歷程」座談會。

座談會後與學長李魁賢（中）、及北科大以幽默風趣著稱
的主持人鄭郁卿（右）教授合影。

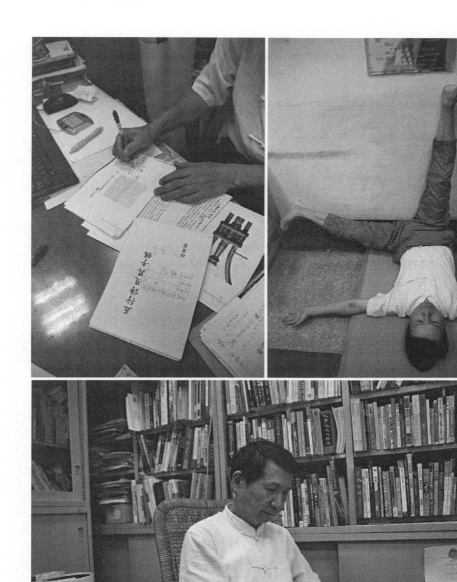

右上圖：回到辦公室，先換上便服來個拉筋練習。
左上圖：有兩本詩集要在年底出版，校稿寄出前再看一次。
下　圖：過兩天要去上海開蕭蕭詩作研討會，把論文做個口
　　　　頭報告的簡單摘要。

角落放的兩張數位畫要拿去裱框，也順便檢視一下。

到臺北科大僅存的古建築旁小憩一會兒。

出發去淡水演講前，到學校附近每日用餐必經的一座雕像
前，「警示」一下自己要慢不要快。

車子停在一二百公尺外平日常閒逛的華山藝文特區，站在
楊柏林的雕塑作品前留影。

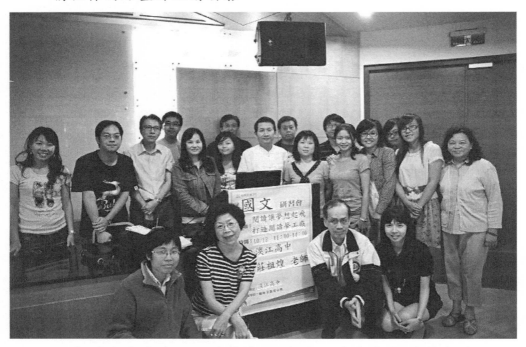

下午到淡水高中跟國文老師們談詩，其中有教過周杰倫
的。海報上印的時間提早了幾小時。

秀一下到淡水的老舊火車票，一張一九七二年、一張一九
七三年。那時的淡水建築與當前比，是兩個小鎮。

經過牛津學堂前，這是當年不到二十歲「讀」整本白鯨記
的地方，多年後竟有緣在此校教了五年詩，每星期均到此
收割一顆落日。

陳芳明小輯

讀書的私密基地

拍照日／二〇一一年一月一日

地　點／台北木柵　國立政治大學

教書、讀書、寫書、藏書，都集中在這個私密基地。書中日月長，守住這個尺幅空間竟已超過十年。因為是私密的，書籍或歪或斜的置放，都得到容許。看來是如此雜亂無章，思考時卻井然有序。也因為是私密的，很少讓朋友或學生來此探訪。思索與對話都朝向廣闊天地。政治大學校園，一度被視為最保守的禁區。但是，近十餘年來，這個學校已經成為台灣，甚至是亞洲，最為開放的校園之一。從開設的課程到聘請的師資，在國內與國際都受到矚目。十年前，受命到政大籌備台灣文學研究所時，隱隱感覺這是值得安身立命的地方。在真正體驗之後，選擇在政大任教已證明是正確無誤。很少有一個校園，既有河流穿越又有山林矗立。

縱然生活在大都市，卻可以享有寧靜的深山境界。如果這十年來的生產力能夠持續累積，都應該讚美這一片山河。每天的生活節奏，依賴的是鐘聲、鳥聲、雨聲、風聲。在綠蔭庇護下，至少完成十部專書，留下百萬字手稿。山中一日，世外一年。時間並不消逝，而是不斷累積。

在閱讀世界，在最孤獨的時間，獲得最寂寞的時間。每翻開一冊書籍，就啓開動人的風景。正是在那神秘時刻，精神旅行從此出發。所有途中路人，都昇華成為心靈故人。凡是遇到的異己，都注定成為難得知己，在冬季時分留下的這些影像是陌生的自己。四周書架，地上書籍，都是知識追求的見證。蒼老歲月，換取一個生動的魂魄。

辦公桌上的凌亂文件。

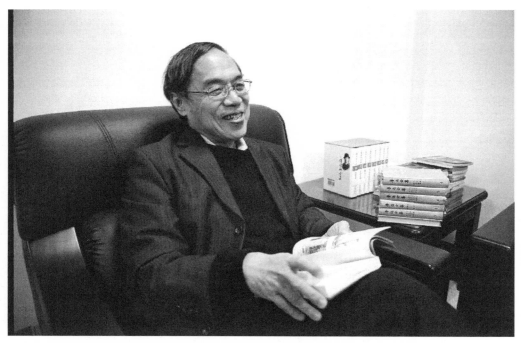

在辦公室沙發椅答問。

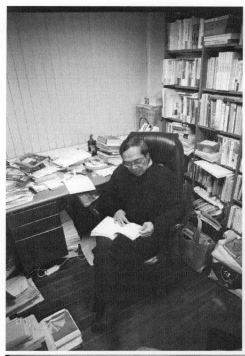
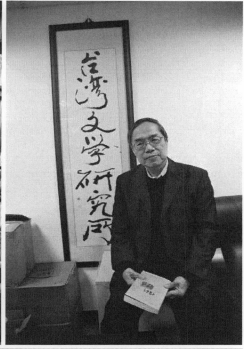

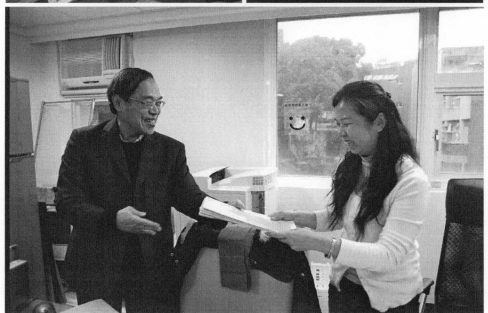

右上圖：背後書法，係董陽孜筆跡。
左上圖：背對書架，在研究室孤獨閱讀。
下　　圖：在辦公室交公文卷給助教吳慧玲。

右上圖：類風濕的手寫稿。
左上圖：在圖書室獨照。
下　　圖：圖書室翻書側影。

在研究室接電話。

漫步在圖書室書架間。

瘂弦小輯

初夏探師訪友——

鍾鼎文與葉泥小記

拍照日／二○一一年五月十二日

地　點／台北市

每一次回台北，總不忘去看看相交五十多年老友葉泥（戴蘭村），兩人吃個小館兒，聊聊過去，是最大的享受。不過，當今年五月十二日我去他家，嚇了我一大跳，我發現他病了，並且病得不輕。他頹坐在輪椅裡，整個人瘦了一大圈，面容憔悴，說話有氣無力。他告訴我去年七月在一次體檢中發現身上長了個腫瘤，位置在胃的後面，是良性或惡性目前還沒做最後的判斷。他說因為完全沒有體力，讀書、寫字都暫停了。我看到他長案子上枯乾的硯台和雜亂的紙筆，才感到事態的嚴重，遂避開生病的話題談些輕鬆的。葉泥勤於書法在藝林是出了名的，他告訴我他對自己的要求是「無一日不書」，一年三百六十五天大概只有大年初一才休筆一天，連年除夕也是要寫字的。他說他喜好書法是受父親的影響，父親告訴他寫字的人應該牢記三件事：心中要有古人、腕下要有自己、眼中要有別人，這種藝術態度也從書法擴

大到他對日本文學的研究和翻譯上，使他一生受用不盡。在書藝的師承方面他深受王羲之、歐陽詢的影響，同代的書友中他特別推崇莊嚴、汪中，他們是很好的朋友，在藝術上互放光亮，成為文壇佳話。我記得他的生日是四月初八「浴佛節」，算一算他今年八十八歲了。一向身體挺好的怎麼忽然病成這樣子，想來想去可能是香煙惹的禍。問他現在還抽不抽煙，他一臉慚愧地說還沒完全戒掉，我勸他千萬要戒絕。提到抽煙他好像又來勁兒了，他自稱是八十年的「老煙槍」，十幾歲開始抽煙，過去農村買不到「洋煙捲兒」就抽水煙袋，香煙普遍後像「老刀」、「海盜」、「翠鳥」、「美人」、「哈德門」，這些名牌都被他抽遍了，煙癮最大的時候，三天抽兩包，近年改抽溫和的「三五」牌，不過也是蠻衝的。臨走的時候我告訴他萬事莫如戒煙急，戒了煙，聽醫生的話，按時服藥，細心調養，病一定會好的。這是個長壽的年代，很多人九十多歲還活得挺精神的，咱們老哥們過去幾十年甚麼職務都幹過，就是沒當過「人瑞」，現在好不容易佔了人瑞的缺，一定要等到外星人之謎揭開，咱們才熄燈休息，才算「值回票價」。

我到現在還搞不清楚古人所謂「父執輩」的含義為何，是父親的朋友，還是不一定與父親認識，而只是與父親年齡相若一代的長輩之泛稱？鍾鼎文先生是我文學上的老師，稱鍾老師當然比較順口，但我還是喜歡說他是我敬重的父執輩。另外一種原因是，我結婚的時候，他是以男方主婚人的身分參加，幾十年來我與他一直有來往。每次我回台灣的大事之一，就是去看望鍾先生。

五月十二日上午看過了葉泥，下午就去探訪鍾先生。老先生笑咪咪地迎接我們，當我進

入屋內，面對鍾師母的遺像行禮的時候，老先生的眼睛都紅了。鍾先生今天的興致特別高，說了不少往事，有很多是我第一次知道，譬如他的本名是鍾國藩，外間很少人知道。話題從一九二一年說起，那年他二十歲，一個人負笈日本留學，先到東京帝國大學唸了兩年的哲學系，後來轉讀社會學系畢業。在去日本之前，他進的是上海浦東中學，也唸過胡適先生任教的中國公學，後來是胡適把他帶到北京大學去的。所有這些大學皆是名校，所以他受的教育相當完整。他曾經告訴我，幼年時家庭遭到變故，父母親很早就過世，粹練出他上進的勇氣和毅力，以致在文學事業上得到卓越的成就。從日本回國後，他開始寫詩，筆名「番草」，作品風格有寫實主義傾向，充滿人道主義精神。他是名詩人艾青的好朋友，在三、四十年代的文壇有他重要的位置。到台灣以後，除了參與詩的建設，鼓勵青年文學者之外，他也是一個成功的報人，聯合報著名的專欄「黑白集」，就是他創立的。晚近二十多年來，他曾擔任世界詩人大會主要策劃人，在國際文壇的交流工作貢獻至大。像這樣一位重要人物，應該有一部個人傳記，但老先生並沒有寫回憶錄的計畫，如果中央研究院能為他做口述歷史，應該是一件很有意義的工作。當然，鍾先生最重視的還是他的著作，他說他的全集已經編好了，但還沒有人願意承擔出版的工作。我認為這件事情應該受到相關人士的重視，主動地完成鍾老的心願。老先生在我告辭、送我出門的時候，還生氣的說了一句話：「要不然一把火把全集的稿子燒掉算了！」。

為重要的文壇耆老出版全集，是一件莊嚴的事。我認為我們的文壇和出版界有能力辦得到。

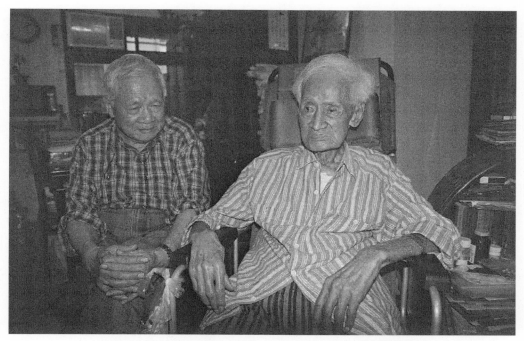

二老相聚，問起葉泥（右）病情。相顧黯然。

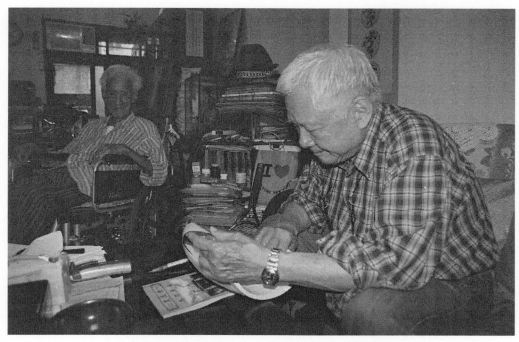

瘂弦在葉泥府上，讀他早年的譯詩。

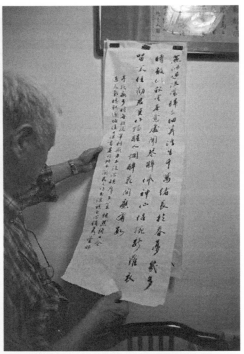

右上圖：葉泥病後，依然握管書寫不綴。
左上圖：瘂弦與鍾老，在書房留影。
下　圖：瘂弦在台北出租汽車中。

右上圖：瘂弦與鍾老，在書房留影。
左上圖：鍾老在書房唸詩。瘂弦（右）在一旁傾聽。
下　　圖：鍾老出示第一屆世界詩人大會頒贈的金質打
　　　　　造的桂冠詩獎。

孟樊小輯

在書房與餐廳之間餵養繆思

拍照日／二〇一一年四月一日

地　點／台北市

二〇〇〇年的千禧年，我的職涯有了很大的轉變，工作的場所從出版社的編輯室轉到了學校。在學校，我出現的地方，最多的是上課的教室，除了短暫的休憩以及收發一些必要的E-mail信件之外，我待在研究室的時間反而不多。理由是學校的研究室窄仄，放書的空間有限——而我蒐藏的圖書資料確屬汗牛充棟，讓書難以找到棲身的地方，由是，我只好將備課、做研究，乃至寫作的場所「搬」回家中。

我的住家係屬獨棟上下兩戶類如樓中樓式的建築，是很特別的一種樓層規劃，從外觀看是三層樓建物，裡頭上下卻分隔成六層，一層一個房間（盡管室內面積不算太大），專屬於我

的書房位在第五層，通常這應該是我「工作」的地方——備課、讀書、寫作、改作業和考卷，以及撰寫長篇論文等等。當然，所有的電腦配備也全放置在書房裡。然而我待在書房的工作時間，勉強說只占二分之一。

原因是我嗜飲紅茶，如同三年多前在我出版的《寫意紅茶：在杯中、書中、影中品味紅茶》（時報出版）一書所說：「我一天大概要喝上七、八杯紅茶的，如果我不出門，喝上這幾杯紅茶，便常常成為我閱讀、寫作或者是思考的觸媒劑……。就是為了嗜飲紅茶，連我在樓上的書房也甚少上去了，尤其是看書，把大半的時間全耗在下層的餐廳裡，因為我所有喝紅茶的『家當』幾乎都置放在餐廳裡。」豈止看書，連備課、改作業和卷子，包括聽音樂，甚至是寫詩，幾乎都在第二層的餐廳內完成的。

這兩層房室，天地有別，景觀自屬不同：收藏有近萬冊的書房，全是一排排或秩序井然或擁擠不堪的各式圖書，五顏六色，妝點著我知識的門面；而儼然成為我的茶館的餐廳，玻璃櫃內則藏著各品紅茶，五彩繽紛，品種之多連一般茶館也不及。我的工作與家居生活，便在這上下兩間房廳之間來來回回。

就在我的書房與餐廳之間，我擷拾了繆思久久不再眷顧的歲月，往往詩的雛型浮現在我正在啜飲的茶杯中，然後再上樓去將它還原到電腦螢幕上，用滑鼠記錄下它的身世；也因此我堅信英國詩人葛瑞（Arthur Gray）所說的這句話：「咖啡是散文，而茶是詩。」

往往在餐廳的作息當中，繆思便在腦海中翩然降臨。

因為愛喝紅茶，養成了蒐集紅茶罐的嗜好，琳瑯滿目的
茶罐，台灣獨一無二。

在書房獨自一人寫作，孤寂的一支筆，筆下乾坤
卻另成一大千世界。

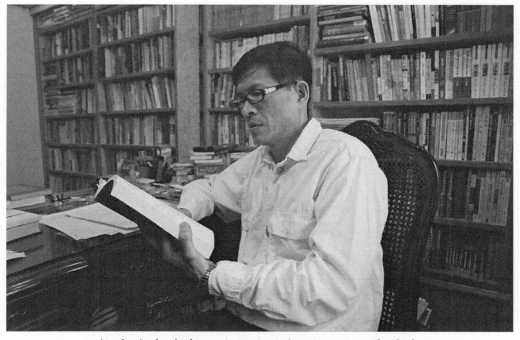

坐擁書海中讀書。地點在我擁擠不堪的書房中。

左圖：在書房內的地球儀上追蹤我旅遊各國的足跡。

下圖：從麗江黑龍潭帶回的一幅書法，無臂人和志剛以嘴當場揮毫，掛在書房內。

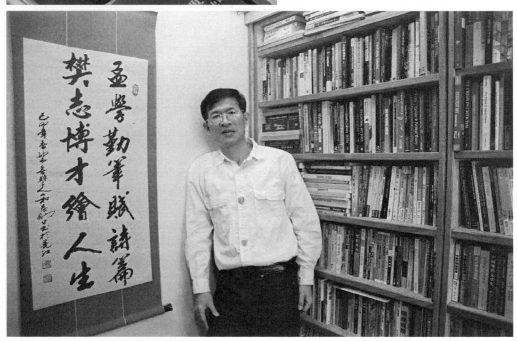

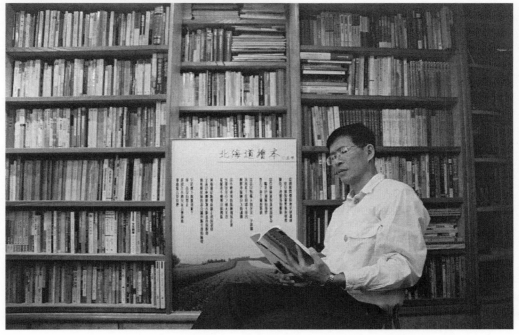

左圖：住家旁螢橋國小巷弄的散步，轉換心情的好途徑。

下圖：我書房一隅，以及在台大杜鵑花詩歌節被製成海報展覽的一首詩〈北海道繪本〉。

李瑞騰小輯

詩評家的一天

拍照日／二〇一一年七月廿二日

地　點／台南　台灣文學館

跨世紀以來，我在大學校園最大的改變是開始從事行政工作，中文系系主任、圖書館館長、文學院院長等，我深知這完全是服務工作，旨在營造良好環境，協助教研和學習，因此必須放掉一些原先屬於自己的東西，但也因職務而自然衍生了一些原來沒有的工作；去取之間、進退之際，我盼能掌握最好的分際。

暫離校園，借調到坐落於台南的國立台灣文學館，是一個艱難的抉擇，我逆向而行，盼能創造一種契合自己生命的價值，我一本初衷，用我有用之身，行所當為。然而，有一天我將離去，回首時，如何重新解讀天空呼嘯而過的戰鬥機群，突然迎面而來的斜風驟雨，以及守住這百年建築的每一個晨昏的美麗與哀愁，我還沒有答案。

台南的日子，每天大約七點半離開住所，走十來鐘，
即抵達台灣文學館。進辦公室第一件事當然是開電
腦，讀兩個信箱的信，看看相關的資料。

通常在九點以後，有事面商的館員會依約依序來談，急的，
短時間可解決的，站著就談了。左為趙慶華助理研究員。

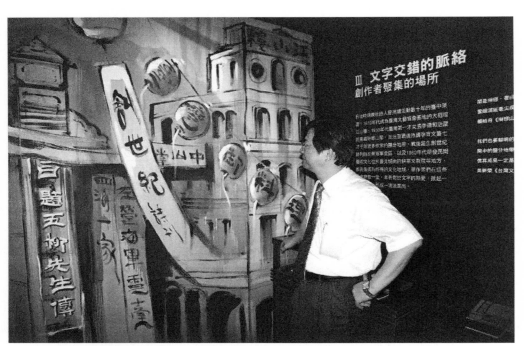

在「尋找創作現場」特展內有一個區塊是「文字交錯的脈絡──創作者聚集的場所」，牆上是手繪集錦──我留下了這張凝視的鏡頭。

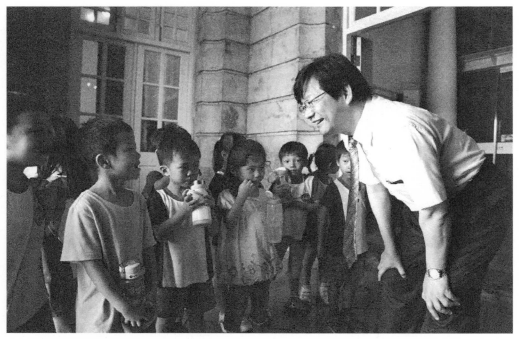

走到大門口，一群參觀完畢的小朋友正整隊要離去。這是在文學館常見的景象，遇上時，我總愛和他們聊聊。

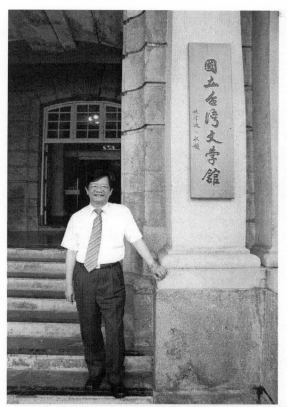

左圖：文發建議我在大門口鍾肇政先生題簽的招牌下留影。進出此門無數次，終將成為我一生深刻的記憶。

下圖：下午兩點，「二〇一一愛詩網詩文徵選活動開跑記者會」的現場。右一為聯合文學李文吉總經理；左二為知名作詞家方文山先生。一為聯經數位何銘傑總經理，左

左圖：我不是在畫圖，這是一件密密麻麻的捐贈清單，拍出來竟是純白的。每天要看的資料、文件很多，我之開辦公室通常是晚上八點前後，前的一兩個小時，大概都在清理相關的東西，有時也利用這段時間寫該寫的文章。

下圖：三點多，佛光山三位師父法駕光臨文學館。左一覺明法師，左二滿濟法師；右二永應法師。

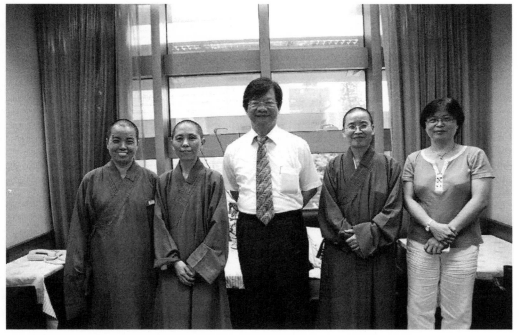

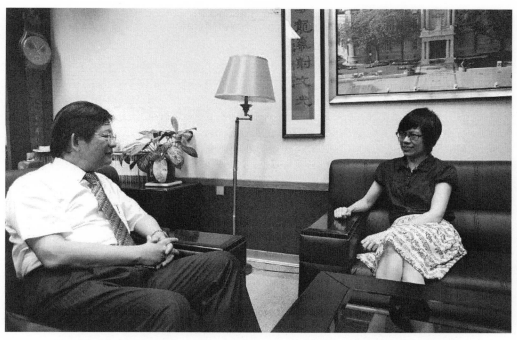

副館長張忠進先生（詩人雨弦）和主秘王素惠女士常分別
或一起來商談要務。本日，約四點左右，主秘來談事。

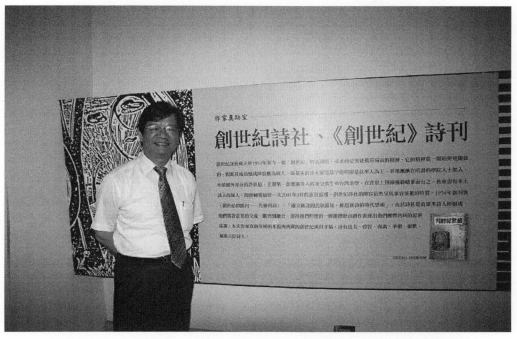

陳文發先生來攝影，抽空陪他看了兩個展場。這一張攝於
「台灣文學發展」常設展的「作家真跡室」外，正好展出
「創世紀」同仁的手稿。

汪啓疆小輯

用繩量給我的地界

拍照日／二○一一年七月廿三日

地　點／左營、高雄、大寮

聖經詩篇十六：「用繩量給我的地界，坐落在佳美之處。」，是我最知足的生活本質。文發要來左營，第一個想帶他去父親墓地和海邊。另外是蓮池潭、文學館、教會。頌琴只叮嚀家的私密性，是有限開放的。其實我每週日子規劃挺簡單，週一週五全天都在監獄擔任輔導志工；週二到週四軍中兼課，激發軍官戰略作戰和管理實務的思考力；週六週日是信仰事工時間；閱讀、書寫、文學活動……則在這些縫隙時刻作安排。進書店一定買書，備課必要喝任何類的簡易咖啡。

在父親墓上最澄寧，總會想及老人驕傲的對我說：在爸爸眼裏沒經過戰爭的將軍，都不

是將軍……以及他以國家配予的眷村住舍作為我和弟妹的台灣原鄉等等，這些和更多都一路傾塞給文發聽。在教會最安靜，什麼都不說了；記得晉升少將，同學說：阿汪，我們得到肯定，而我回應：感謝神。

其實最該談的還是監獄。十年來接觸了各樣朋友及案例，將我以往水平層面的同質認知，修訂為垂直式不同人性、環境、價值、反應思考、不同行為的體諒與同情（我絕不敢帶有憐憫）。因此深切懂得他就是我隱而未現的一切（想及蘇紹連的‥獸），因之我人變得更謙卑、更感恩、更苦痛──迥異於詩友們到綠島等政治犯的苦煉之地的評論、真實體悟的則是人性被自己形塑成的黑暗與「黑暗有理」。一句話叫我驚悸：汪老師，你不會比我更好；我們在裏頭（獄內）的人比你們外邊的要生活得乾淨。

文發來的當天，其實時間蠻緊的。當他拍攝完去享受市立美術館的莫迪利亞尼特展，我則趕去擔任教會弟兄姊妹的結婚儀證司會。我是一個生活者，認真熱切注入所當飽滿的參予。

即使人說我忙胖了，我也很喜樂。

詩是生活，不是名字；坐下來安靜想想，汪啓疆活得很好。何況地界內有頌琴陪這一生。

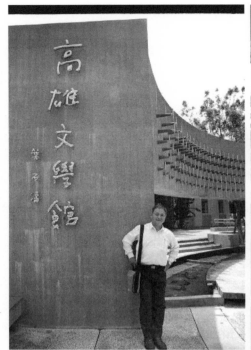

右上圖：他，在想什麼，生活的仰望會帶來怡然自得。
左上圖：我，非常喜歡葉石濤老先生這幾個雅拙蒼勁的大楷。
下　　圖：很自戀的照片，在左營蓮池畔「文學步道」上有一首
　　　　　我寫的詩。

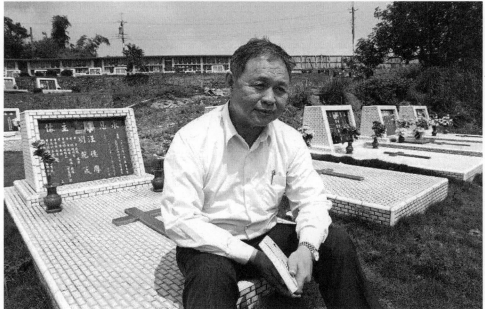

右上圖：坐在西子灣的海堤旁，我要和不動聲色的亂石共舞。
左上圖：這才是我家居讀寫桌面的瞬間印象，內裏有海，心頭
　　　　翻浪。……
下　　圖：一定要到高雄縣大寮的橄欖園來，這是我生命聚重之
　　　　所在，老爸還在等媽。……

光線內沉澱了閱讀，閱讀裏見證出不足。

永遠的不足，永遠的梯田阡陌，永遠的筆觸探索，
永遠的故事紀錄。

這是我每天要面對的最最熟悉繽紛的客廳。

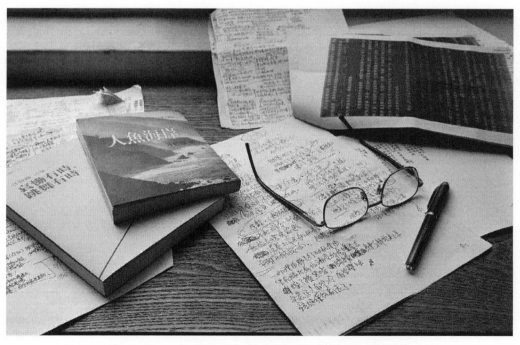

讓手稿、眼鏡、詩集與光陰喃喃的對話。

廖咸浩小輯

在深院中迷離竟日

拍照日／二○一一年十月三十一日

地　點／台北

一天總在進入深深的院落時開始。每日晨光中的腳步聲總覺會驚醒院中沉睡的魂魄。九點的課猶覺得在迷宮中走一步退兩步，面對講台下偶有的疑問，望去也恍若來自夢中路過的幻影。但幾小時過後學生散去，在突然變得空蕩蕩的教室中，竟輪到你有些流連：電風扇停止後的聲音、窗外露水滴落的聲音、遠處腳踏車騎輕輕歪倒了一吋的聲音……你回到樓上的研究室，長廊盡頭有人在盆栽後澆水。你走近日式大窗邊，習慣性的探出頭去：在一片彌天的綠意中，也有若干謎樣的缺口點綴其中。研究室中總有無數的書要讀、文章要寫。你必須迂迴轉進才到得了書桌旁。途中你按例先翻翻書櫃，重新整理自己的記憶，但唯有自己寫的

書的不完美讓你分外悸動。最後你終於坐上桌，毅然打開電腦。你的吉他就在桌邊等候，等你擇時重回你仍奔走於演唱會時的年少時光。然而，第一個襲上心頭的卻總是若干年前，在文學院的空中花園中，那場未能完成的想像中的演唱會……。你回到桌前，窗外陽光漸弱之際，忽覺有陣輕風襲入，未見得冷，卻有一些蕭索。你想起好多年前在電梯開門時突然的錯覺，順手拿起鵝毛筆寫下了〈秋之跉躓〉這首短詩：

電梯打開時，你聽到悉索的腳步聲

四顧無人，只有幾片落葉在電梯前瑟縮

黃昏時刻，你走下樓，在漸暗的天色中，一天正進入了它最朦朧的意識，連你，也不得不為之略為怔忡了幾秒鐘……。

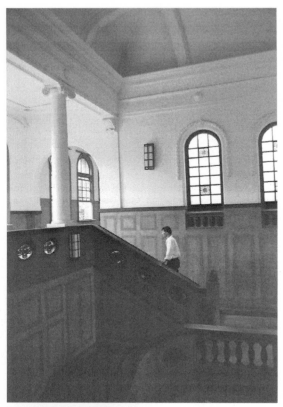

左圖：窗花的惺忪與廊柱的靜肅，每每覺

得不曾預期。

下圖：迷宮中受問於游離之魂魄。

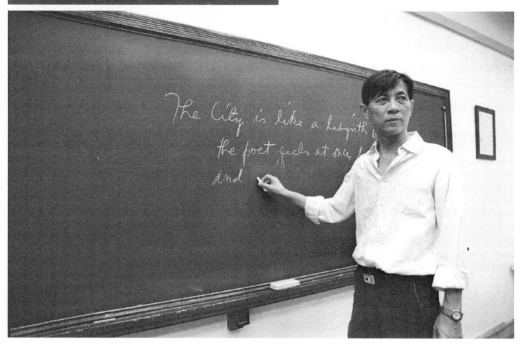

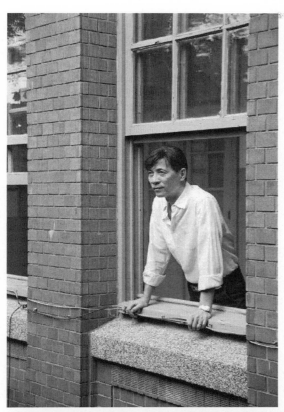

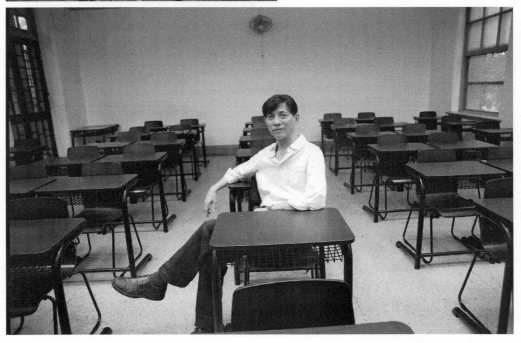

左圖：長廊多窗，獨有一面開向迷離之域外。
下圖：課後的寂寥自四方如霧漫起。

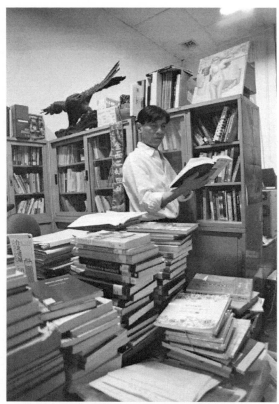

左圖：在鷹與裸女之間，有媽祖相伴。

下圖：迷蝶尋幽未獲，持續飛行。

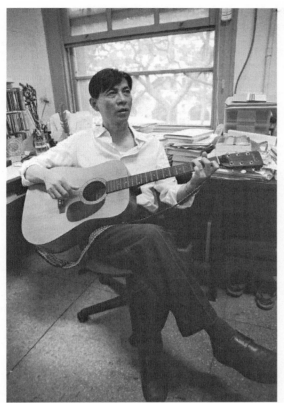

左圖：背對花枝，歌興仍自遠處襲來。
下圖：方窗外樹的掩映，靜待螢屏中蟻的爬行。

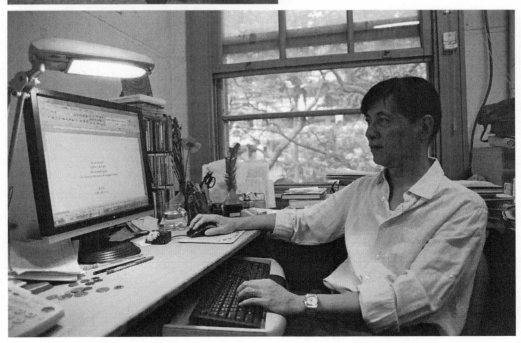

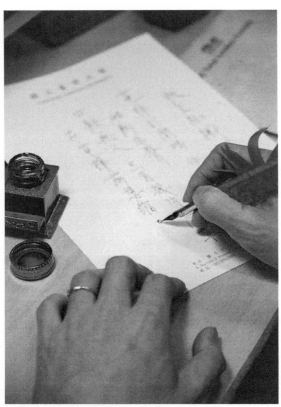

左圖：關於秋之踟躕，唯有零落幾個字。

下圖：在人烟蕭索的天空中，孤懸著一座秘密花園。

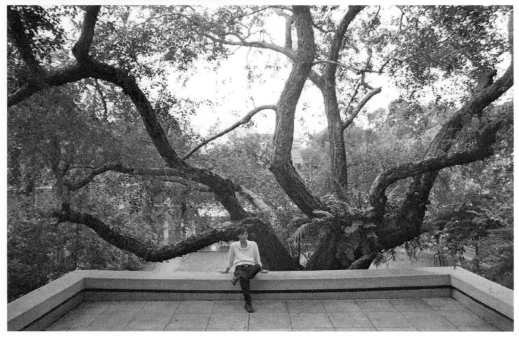

方明小輯

擺盪在詩泉的推湧與企業決策之間

拍照日／二○一一年十月十二日

地　點／台北

圖片已描述一天的塵活，短文便可寫一些心事。

所有詩人都提問：「你寫詩，卻又經營企業，這不是左右腦會有衝突？」

經商的朋友，若知道我寫詩亦說：「商業行為都離不開數字，但我知道文人對數字都反應不快，你是如何做到？」

在此，我只回答詩人之疑惑，我不喜歡應酬奉迎的經商方法，在掌舵公司，我百分百做法的策略為：

(1) 設法了解產品特性及市場的需要（這不是詩人該有的敏銳力嗎？）

(2)衡量公司的財務實力來作資金調動與投資，對供應商付款迅速且從不欠貸他人。

故從上述之三要素；我公司便可拿到好的價格與品質，也知道產品該如何行銷，這樣，至少可維持公司的生存或有賺利。

因我不喜歡酬酢及詔諛，也拒絕一些大企業的邀雇或聯盟，加上對文學之熱忱，故無法將公司的規模擴大。

在參加詩人陳義芝之公子婚宴時，滿座衣冠佔了台灣文壇大半壁江山，他曾私下對我說：「將來你嫁女兒時，定是商賈雲集。」我心底暗忖：「我與公司往來的商人，並不熟絡，當然也不會宴請他們。」

尚幸，台大經濟系四年與法國研究所的訓練，也使我掌握一些「存款」不被貶值的投資決策，但卻比不上我寫出一首滿意詩作的悅愉。

若在夜雨聆聽淅瀝的敲窗，提卷於燈暈下展讀唐詩或宋詞，再輕放「高山流水」或「漁舟唱晚」的箏韻，人生樂事何甚於此。

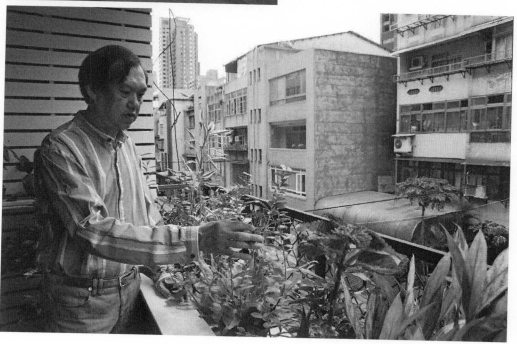

左圖：傅鐘與詩歌，同樣敲響振奮聞者的靈魂。
下圖：陽台的盆栽是都市刻意著綠的點綴。

被鳥啁驚醒的大安森林公園，蘢蔥著無限的生機與朝氣，
但詩人總趁夕陽艷沉時到此憑弔一天時光的飛逝。

趁著晨間仍有充沛醒目的分析，在每天例行的會議裡討核
批示決策。

右上圖：以審視藝術品的眼光來構思商業產品的細緻。

左上圖：被繁殖的俗務困身多時，此刻輕撫自己的「詩集」與
　　　　報導，彷彿在月色下聆聽悠揚音樂之舒放。

下　　圖：重返三十七年前創辦的「台大現代詩社」門外，唯有
　　　　詩作最能詮釋歲月的滄桑。

多少詩人才子在「方明詩屋」觥籌淺吟或揮毫著情。宴離
人去時，怎不帶走淡淡的哀愁。

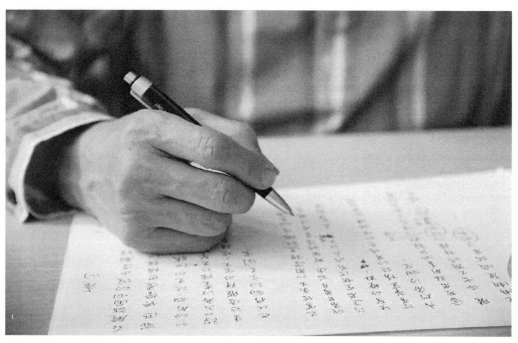

有時彷彿催生一個嬰兒，纍熟的靈感。是忍不住的小孩哭
聲，嚎啕而出。

柯慶明小輯

《創世紀》的一日

拍照日／二〇一二年一月四日

地　點／台北

「歲月忙中過」似乎是現代人的宿命，我也不例外；但「詩興閒裡尋」，因而我遂無暇尋興，而久久無詩。我又欠缺我的原住民朋友的「久久酒一下」的習慣與本領。否則微醺或一醉之際，詩神或者會看我已暫時無法忙碌，偶然眷顧一下，或多或少，總可以混充一下「詩籍」。但目送詩興的飛鴻，已經不止三日、三月、三年、三……卻一直未見自己手揮詩句的五弦。（瘂弦的弦雖瘂，亦能震動不已，而振盪人心；我的心弦竟已進入八風不動，定靜如一的境界，該是歡喜？還是惆悵？）

因而，我的日子，雖然仍是讀詩不厭，教詩不倦；但要以「詩人的一日」被拍攝，我的第一反應是：是不是弄錯了「人」？你們確定要找的是「黑野」？而不是「隱地」？我

們兩人都姓「柯」，筆名涵意近似，都有一點資深，會不會打錯電話？搞錯了人？沒錯！真的找我！是不是看了我被隱地陷害而寫的《二〇〇九／柯慶明：：生活與書寫》日記；其中確實記了改詩不成的窘境一可見詩神真的不眷顧我！

或許資深的涵意，就是耳根子軟！（自孔子以降，大抵如此！）人家是好意嘛！混充就混充，樂得由攝影名家，拍幾張「劇照」，留給孩子們看，（老爸不是蓋的！想當年⋯）；二來一向不愛拍照的我，總算也可以有幾張照片可以留給他們作紀念。（真後悔沒在雄姿英發的年代，留下如此的一日身影！）

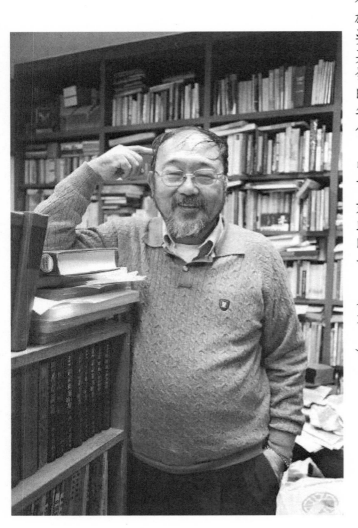

書太擠；人太胖：食「言」而肥？

上圖：纖維質之必要，吃沙拉之必要。

下圖：寒風細雨猶獨行──因為騎「自行」車。

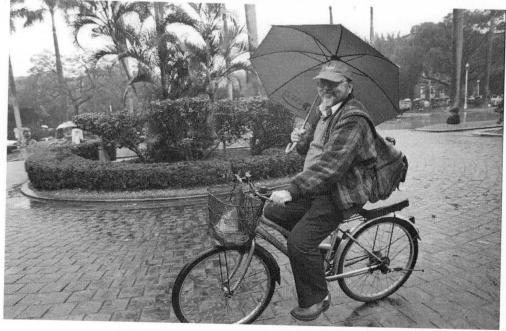

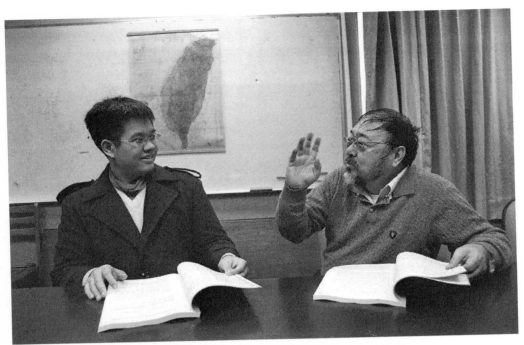

傳承？或挑戰？—— 面對可畏後生之喜悅。

這不是藝術家的手，故無足觀。
（第一本創作集是白先勇幫我出版的）

我對於「現代」畫之興趣，不亞於「現代」詩！

更上一層樓：眼界放寬了嗎？還是困在樓梯間？

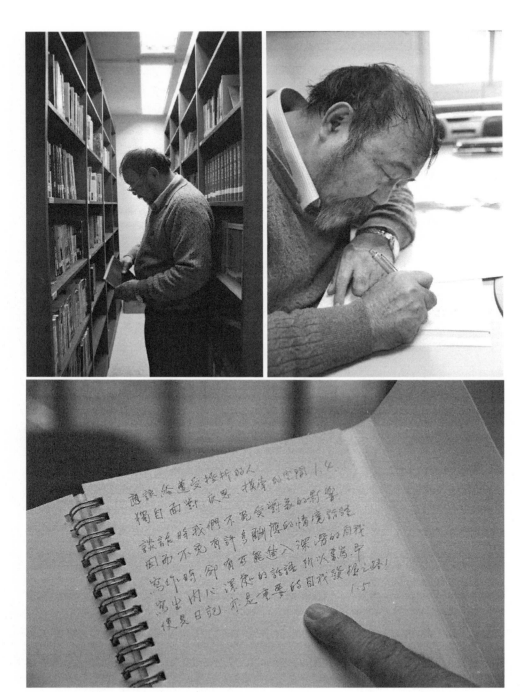

右上圖：有紙有筆就可創作 ── 詩是最「省錢」的藝術！
左上圖：書堆裡的「山頂洞人」。
下　圖：手記是我日常的寫作形式。

愚溪小輯

冂的世界剪影

拍照日／二〇一一年十二月二十一日

地　點／花蓮

大地炎炎暑氣逼人

雲天一片清白

海藍藍　水漾漾

數片飛帆正歸航

雲的光影暈染了海面也彩繪了藍天

盛夏　子已一顆顆結果

花正一朵朵落謝

前些日子人面蜘蛛收了網
隱了形　藏了身
今天我又發現牠在間隔的樹層裡
高懸一面美麗千重的八卦網
在陽光的照耀下
透明的光纖顯得更堅韌更晶亮……

一片水
有人在划獨木舟
有人在御風帆
有人在浮潛
這裡沒有長長潮間帶
只有風化萬年的礁岩
看那一雙槳連結了溪與海
泛舟客從萬物相順沿秀姑漱玉的溪流
湊泊在這一片水
故事總是發生在遊子最孤獨的時候
有座響湖天天在訴說
萬物相的傳奇

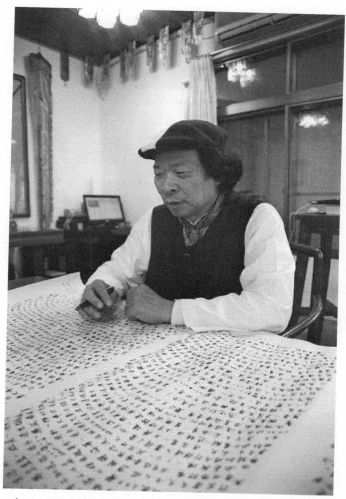

在太平洋東海岸畔薰念堂創作詩小說長卷。

有位漁人有天丟了一艘木筏

過後卻得到一艘巨大的高桅桿的船

東海太平洋海岸山脈的腳下

有7＋11棵千年雲杉如高聳的標竿

風來　化為接天的搖籃

上圖：和南好風光隨處書藏空中，納風
亭上遠眺太平洋。

下圖：藏經閣內有湛藍的秘密海印，緣
起於無盡的騰格里長生天。

右上圖：山寺清泉涓涓，日夜響鳴，和南勝境一隅。
左上圖：東郊野林外海天一色的美麗園林，「青黎沃壤，素
　　　　白緻繪」的禪藝詩道。
下　圖：納風亭下，張默方家展卷愚溪詩作書法長軸相贈。

上圖：造福觀音是東海漁人心中的月光
　　　菩薩，日夜靜待深心的有緣人。
右圖：運足行旅，觸目皆真，日日月光
　　　自造福觀音的指上昇起。

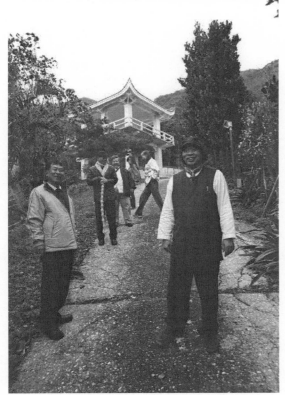

上圖：海洋的相遇，廣大浩瀚悠遠寧靜的太平洋日日雲蒸霞蔚，氣象萬千。

左圖：幽靜山麓上「詩階草徑」來往眾多的詩友。

李翠瑛小輯

冰凍青春或者解凍——這一日創世紀

拍照日／二〇一二年三月二十九日

地　點／中壢元智大學

堆積文字的歲月，往往存在著一點點焦慮、一點點興奮、一點點來自於時間的壓力，還有更多匆忙而過的眨眼之間。無論詩論、詩評，或是詩的寫作。不斷在閱讀中尋找自我，泅泳於文字的大海，詩是海上的小舟，年輕的時候，心很老。

在我潛藏得更深更遠的時候，成為偶爾棲息的一方島嶼。

但年輕的眼睛流覽的風景太多，每一幅總想佔為己有，從文學理論、書法美學、賦論，書法創作、散文創作、或者是詩，乃至於偶爾停駐在老莊思想、易經、或者風水命理，每一站的停留總是尋尋覓覓，像在翻揀礦石中的寶藏，終於，飄泊的靈魂停憩於詩的一切相關。

當人生的經驗一波又一波衝擊而來，於是我明白，人生就是這麼一回事，不必太在乎，

也不用不在意。順著海底的暗流或是海上的風浪，深夜或是白日，終究像翻動的書扉，一頁一頁過。

放下堅持之後，年歲漸長，心卻年輕起來，彷彿兩個自我在身體裏同時俱存，一個是現在的我，一個是懷抱夢想的年少的我；一個是書寫客觀論述文字的我，另一個是在窗下憧憬著朗朗詩意，正在以想像翻轉著過度拘泥的青春的，那一個正在寫詩的我。

如果時間可以往回走，如果歲月可以倒裝，這一日，把時針往回轉去，清晨，才剛開始；生命中，才剛覺醒的青嫩靈魂，敲擊著正在發芽的心。

寫詩現在已成為我抒發情感的重要管道

需要沉思的午後，最好的助力就是到系圖書館裏找尋寫作的食糧。

我的研究室裏以藏書為背後玄武，有坐擁書城之勢。

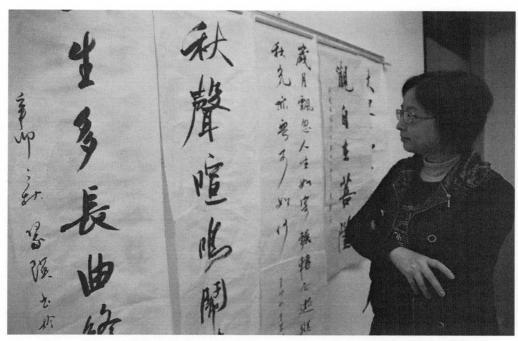

書法教室裏掛著教學時示範的作品，讓學生明白各家風格的書寫。

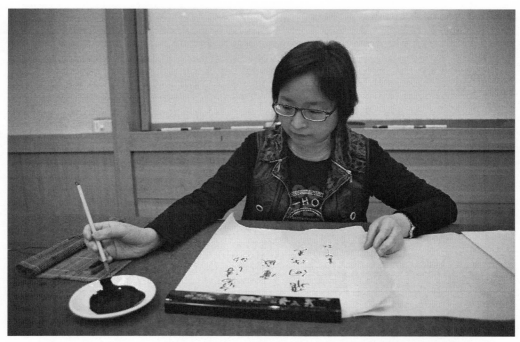

寫字時的神情，不宜大笑、狂笑，但最適合裝出淑女般的氣質。

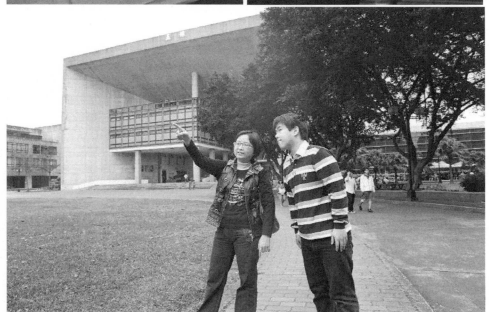

右上圖：高中時期學習書法，長期以來收藏不少毛筆，現在藏
　　　　而不現，是書法界的隱士。

左上圖：把自己的詩用自己的書法表現，特別有 fu 啊！看倌們
　　　　就不要笑我一付自得其樂的陶醉狀了。

下　圖：指導研究生，有時還要在校園裏散散步，抒解壓力。

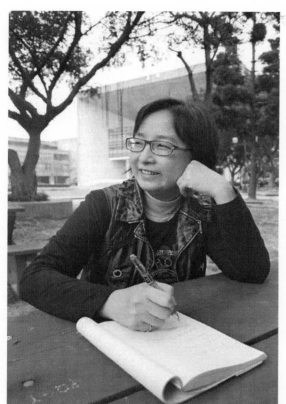

左圖：想到有趣之處，忍不住笑開了。
下圖：校園裏，有現代的雕塑，有桌有椅，有草坪與樹木，當然還要有詩，有一點點微風，尋找靈感時，就坐在樹下，自顧自底書寫。

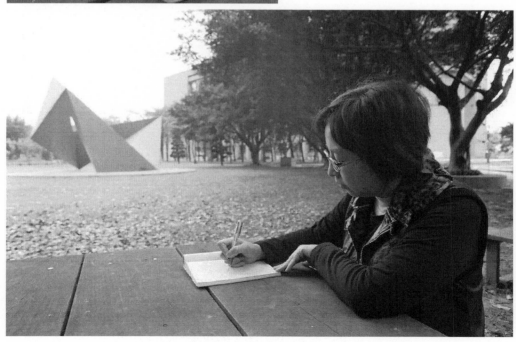

李進文小輯

今天下午我還是會去散步

拍照日／二〇一二年三月二十四日

地　點／台北市富錦街

細數三月。三月二日母親的忌日、九日我的生日、十二日植樹節、二十日是農曆的春分⋯⋯月曆上有蓮霧圖樣，彷彿聽見春天，脆而甜。三月步步向前，前進到二十四日⋯今日有約要拍照，而天氣卻驟冷，台北和我的形體，煙雨濛濛。攝影家陳文發要來拍寫詩者的一天，什麼樣的一天？氣象預報說大陸會飄過來沙塵暴，所以——所以煙雨濛濛了？

十年前我剛搬到台北，文發拍過一次，作何用途忘了，記得他們說我是新生代詩人。那日天氣晴好，我們在敦化南路靠舊體育場附近散步，隨性拍攝，在鏡頭前我有點不知所措。

而今天，我們在民生社區富錦街一帶散步，飄著微雨，拍照，為了我十年後還在寫詩？寫詩

就寫日子，拍詩就拍日子。

最近試著整理一本詩集，薄薄的。日日抽絲剝繭，想窺出個命題，終於放棄，只覺得寫詩是過日子罷了。我就想，這生活有時單調到自己都不知是怎麼回事？連羨慕都懶，懶於羨慕別人五花八門的生活。木心說：「生活是什麼呢，生活是這樣的，有些事還沒有做，一定要做的……另有些事做了，沒有做好。」（〈明天不散步了〉）。

「放假時我喜歡在社區散步或跑步，大概這樣。」……「其他呢？」「到社區內各家前仆後繼的咖啡館。」「寫詩嗎？」「就喝咖啡，沒事兒。」像我這樣一個乏味又不爛漫的上班族，趁假日呼吸禮拜一開始所需的「一週勇氣」，以便繼續好活歹活。開咖啡館和開出版社一樣，靠的是勇氣，值得去呼吸。

這天，我心想，到底怎樣才是……恰恰好的生活。——是減到不能再減，還是多到不能再多？是追尋夢想和價值？是付出愛與關懷？是自我完成？……總覺得一切都是口號。對我來說生活是什麼？生活是時時刻刻去做一點想做的事，沮喪時則做一點不一定想做卻拿手的事，就如此，不可能恰恰好。今天下午我還是會去散步。

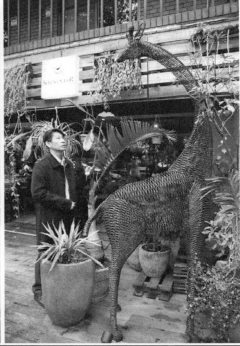
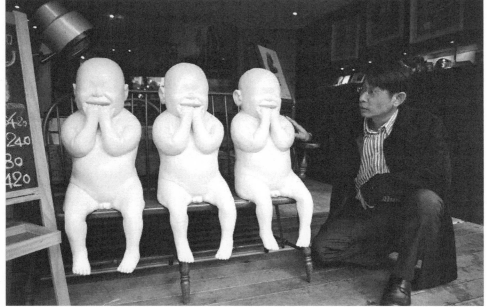

右上圖：長頸鹿回頭，看光陰匆匆路過。
左上圖：牽著咖啡香，走出咖啡店。
下　圖：富錦街的一角，笑得像春天。

右上圖：春寒料峭，菩提樹寫給天空的信，無掛無礙如散步。
左上圖：剛剛收到美術家林天瑞的畫冊，是師母特地請人送來
　　　　的，很有代表性的作品集。與藝術家結緣於去年與高美
　　　　館合作寫一系列典藏品的美術詩。
下　　圖：藝術在巷弄內遇見莎士比亞的妹妹們。

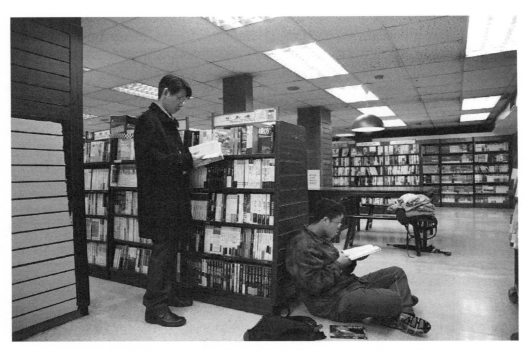

一櫃子日本料理，詩一般熱愛離奇，小心誰在背後讀你。

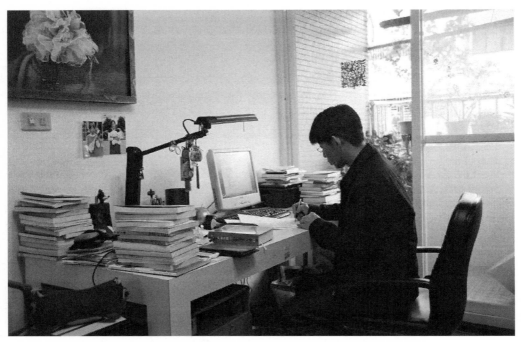

客廳一角的書桌，陽光亂入，微風恰好。

寫錯的、寫壞的、寫真的、寫假的字，唯鍵盤知道。

所謂每一天，是邁出去才可能擁有的。

陳填小輯

卸職後的禪與詩

拍照日／二〇一三年七月十九日

地　點／新北市

禪修和寫詩一直是我公務餘暇的最愛，今年二月六日卸下農委會主委職務後，沒有擔任任何專職，留給自己百分百的自由度，因此才能在三月到台中新社參加葛印卡的十日內觀禪修，六月前往法國梅村二十一天，體驗一行禪師的正念禪法。雖然兩處禪修入手不同，但都是根植正信佛法所發展出來的，都回歸內心安住當下。

內觀是我一直在用的禪法，今年一月三十一日上午行政院內閣總辭後回到辦公室，覺察到在心輪有一團手掌大很厚重有點酸的東西，我坐在椅子上靜靜地觀照它，很久很久都沒有轉化消失，和之前只要觀照幾分鐘就自然消失的情況不同，不知過了多久，它忽然化為一團

暖流上升到頭部，一下子降到胸、到腳掌，然後連同胸部的那團消失得無影無蹤，我通體舒暢，起身走出辦公室已是下午一點半。

梅村修行以正念呼吸入門，用正念在行住坐臥中體驗禪的喜悅。很特別的是禪修中心安排了三次沒有任何課程規劃的『Lazy day 懶人天』，第一天我用來洗衣和閱讀，但是我懷疑是否抓到真意，經過閱讀和討論才知道，這一天不是讓你做想要做的，而是要你不安排、不計劃，而能安詳、喜悅和充滿愛心的生活。

在梅村的二十一天，我收起照相機也不刻意去抓詩感，但卻自然湧現幾首中文古詩與英文詩，其中『梅村參學』可說是我這段期間的心得寫照，分享如下也作為本短文的收尾。

千里學禪一瞬間，十方浮雲聚善緣，
減想增慧觀相即，行住坐臥唯正念，
善巧禪法浴梅村，吸入當下出快樂，
看花看水看無生，僧俗齊奏管絃和，
漫步林中不知時，梅村行住皆隨息，
來時明月已如鉤，心湖餘波賽歸期，
正念擇法存藏識，葡萄花落才結果，
雲雨常來風常去，滿天星斗掛銀河。

當阿公是別人成就的，做不了主。

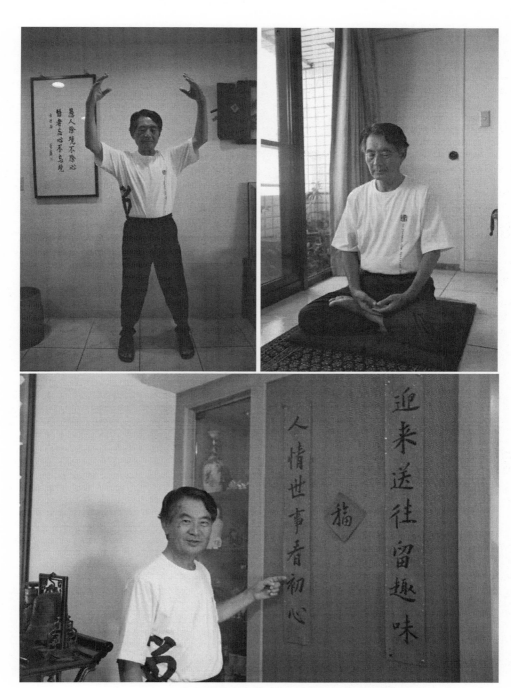

右上圖：每天早晨禪坐，清理心中垃圾。
左上圖：禪，動靜皆是。
下　圖：每年春節寫作，初學無體。

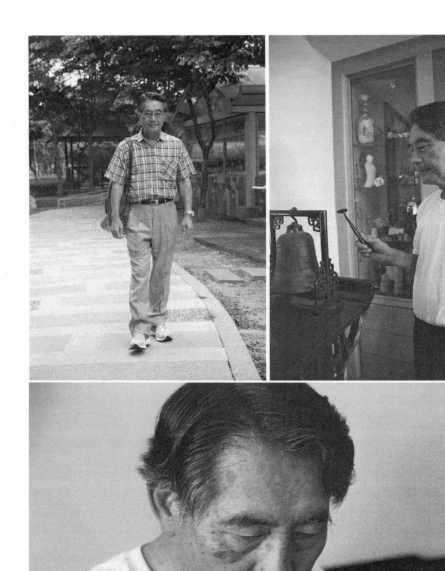

右上圖：用叩鐘偈調，唱頌：菩提本無樹、明鏡亦非台。
左上圖：便裝布鞋背包，沒有行程表。
下　圖：茶水未飲先聞香。

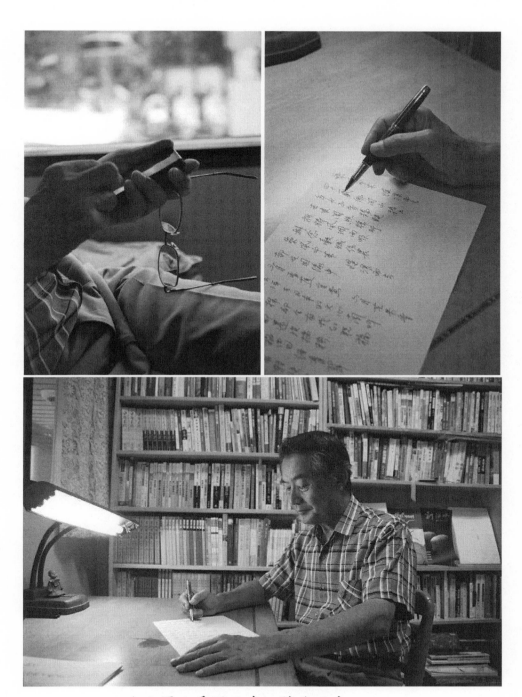

右上圖：乘風而來，隨浪而去。
左上圖：捕捉心影，現代科技之便。
下　圖：斗室舊燈寫新詩。

古月小輯

花開花落都是夢

拍照日／二○一二年六月二十四日

地點／台北市

我是很瞭解自己的軟弱個性，我懶散痴愚，發呆愛作白日夢，雖曾想要有番作為，也僅是腦海遐思，最後仍回到原點，揮霍的是再也喚不回的年華，已追悔莫及。

少女時期喜看幻夢式悲哀的溫情小說，浮生六記裡的沈三百與云娘，雙誠記裡為愛犧牲性命的卡爾頓，他們的窮困潦倒令我傷心落淚不已。在我不成熟的思想感情裡，認為那種境遇就是一種美。沒有經歷貧窮痛苦的愛是不被珍惜的。

以致當生命中的另一半；這個窮畫家就像小說描寫的人物出現在面前，頓時令我心折，在愛的蜜月期，生活習慣上的一些小瑕疵小毛病都看不見，尚不及反悔前，三個月就決定了

托付終身。

而今一路走來，那衝動懵懂、愛哭愛笑，沉溺在幻想裡，沒有長進的天真個性未改，正如我在「畫夢」所寫：

我的手法稚拙　混沌的腦海滿是幻想
尋找一個熱烈的太陽　將冷冽的表層燃燒

歲月增長唯一讓我對生命中；生之美、死之悲有了探詢，產生一種對未來不知的惶恐，當年那個好作白日夢，愛花眷戀著每個開花季節的女子，如今已深承受到花開花落的感傷，逐有時光流逝不予我之嘆喟。然也深知，縱使一切重來，我沒有規劃的人生，仍將如故。

往往我的一天，不論在喧嘩鬧市，或四野寂靜，溢滿了霜樣的寒意，因為有詩相伴，時光靜謐悠長地，消逝竟而不覺。

　　右上圖：伴我十七年的愛犬小乖過世後，骨灰埋於樹下。是
　　　　　　我倆晨昏談心散步之處。行此，懷念依依。
　　左上圖：詩人也是凡塵之一，得食人間煙火。
　　下　　圖：輕撫著花瓣，這也是我談心的密秘花園。陽台雖小，
　　　　　　枝枝葉葉都是夢幻的構成。

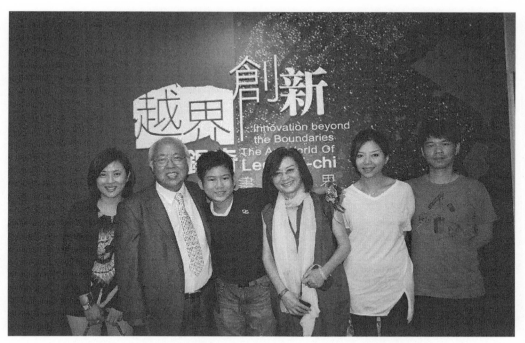

創價學會為李錫奇辦的全台巡迴展，七月初的第一站，與
家人合影。

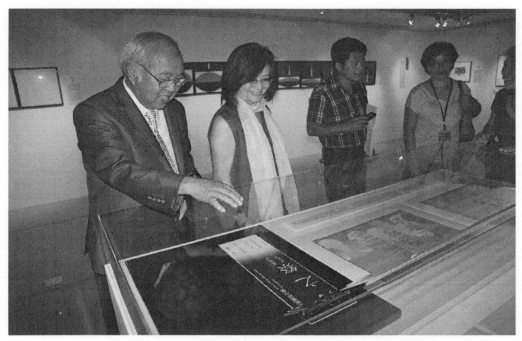

展出中的「月之祭」編印版畫（我十首詩、錫奇十幅畫）。

因為自己的怠惰，疏於寫作，寥寥數本詩集。

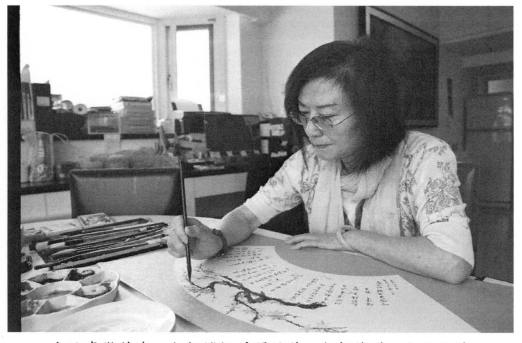

由於喜歡花卉，也想補捉瞬間的美，無師塗鴉，也只能隨
興湊熱鬧。

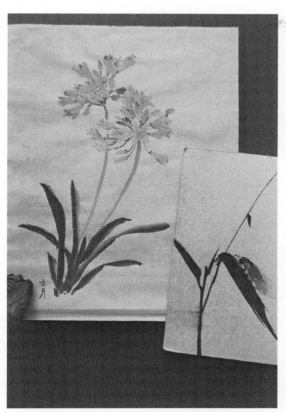

左圖：做什麼事都粗心大意，缺少耐性，自然要不精了。

下圖：〈昨日／今日／明日〉是當年中國時報特為錫奇與我闢的專欄（每星期一幅配一首）此乃其中一篇。

左圖：身為神學生，許是虛心太重，至終未能走上奉獻傳道之路。

下圖：排斥電腦的我，因福州詩友哈雷及欣桐為我註冊了新浪博客，逼得我終於學會了發博文及照片。

林煥彰小輯

有關無關都與詩有關——周遊列國・不能停下來

拍照日／二○一二年九月二十五日

地　點／礁溪老家、宜蘭芸堂、羅東老懂的家

九月十八日，我才從韓國回來；從機場搭捷運要回汐止山上的家，在車上寫了一首詩——

〈回家・祝福〉：「回家。家有幾個？／／周遊列國，終需回到原點；／此趟遊歷包括首爾慶州釜山金海，／以及新羅、加耶兩個古國；所到之處／綠水青山，依舊古代；朋友安好。／／回家，才更想家！／／祝福。」

韓國之行，是參加國際筆會，地點在慶州，首爾、釜山、金海，純屬訪友旅遊；新羅、加耶兩個古國，指慶州、金海，在韓國歷史上曾存在過的小國。

九月之前，是七月，我去了一趟泰國；再之前是六月，我去過福州；再再之前是五月，

我去了英國，足足一個月，給自己流浪的機會；與詩有關也與詩無關。

下個月，我會應邀到澳門大學講學，與詩有關也無關；因為我還會借機會，順便去香港、廣州訪友並旅遊。

二○○六年十一月底，我自動離開職場，算是想還給自己自由的權利，因為我這一生工作時間已算長；從小學畢業種田、當牧童，到之後十五歲離鄉背井當清潔工，開始拿工資，一直到沒薪水可領為止，算算就長達近五十五年；不過，我原以為不要工作就可以過日子、活下去，事實不然，活著沒那麼簡單！我還是得面對一日三餐，必須繼續勞心勞力養活自己，也要養家。因此，凡有工作找我，演講上課開會評審約稿寫作等等，不分遠近、國內國外，我都去；所以，這樣的晚年生活，東奔西跑，不以為苦，就把自己定位在「周遊列國」，藉人家邀請提供經費，自己不花錢，還可搭飛機乘車坐船，也勉強維持一家溫飽，這都得感謝詩帶給我的好處；也因為詩的緣故，讓我學會了懂得可以、也應該怎樣過得樂觀、自在，又有尊嚴。

從二○○六年七月起，我分別在曼谷、宜蘭和詩友各成立一個「小詩磨坊」，提倡六行（含以內）小詩寫作；另外有一個較早的、二○○三年九月二十三日，在台北成立的「行動讀詩會」。除曼谷，我只能每年七月去一次，主持新書發表會和專題演講；在宜蘭的「小詩磨坊」和台北的「行動讀詩會」，每月各有一次讀詩活動，幾年來我都沒缺席；再忙也會想辦法和詩友一起切磋聯誼，給詩友打氣，同時也向上提升自己。

九月二十五日這一天，我移動走了三個地方；先從台北回到礁溪故鄉，再到宜蘭芸堂上

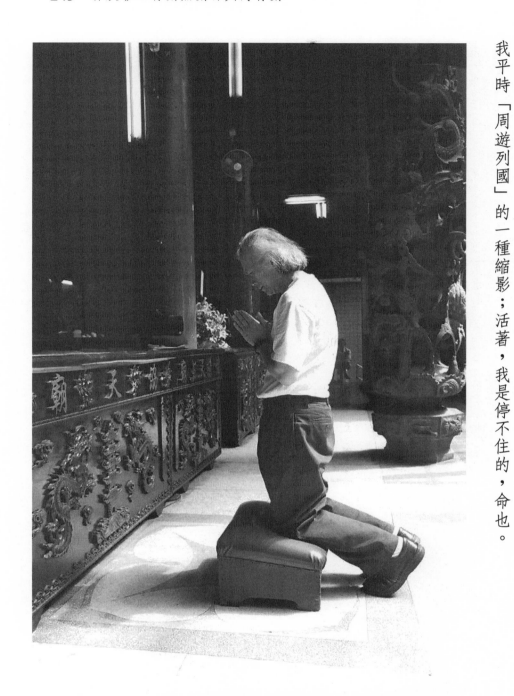

課，然後去羅東「老懂的家」、參與每月一次的「小詩磨坊」讀詩會；這樣的一天，可以當做我平時「周遊列國」的一種縮影；活著，我是停不住的，命也。

回到故鄉，在香火鼎盛的礁溪協天廟，跪著向關帝君拜拜；協天廟是林家漳州遷台第一代祖先林添郎公等蓋的。

仰望欣賞礁溪協天廟精雕龍柱。

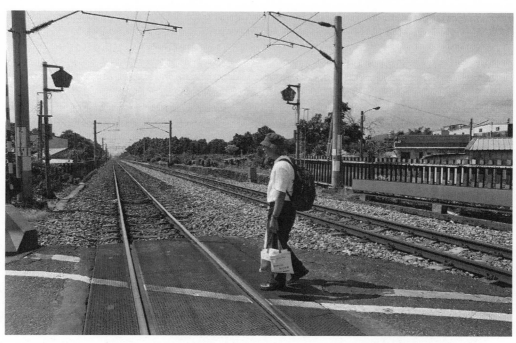

揹著包包回老家，經過大忠路平交道，向右遙望沒有盡頭的
鐵道，我稱為天梯，是小時候和媽媽去外婆家常走的路。

在林家宗祠廳堂，向攝影師介紹祖先遷台已近兩百五十年，
逢年過節，各房子孫都必須在此拜神（供奉關公）、祭祖。

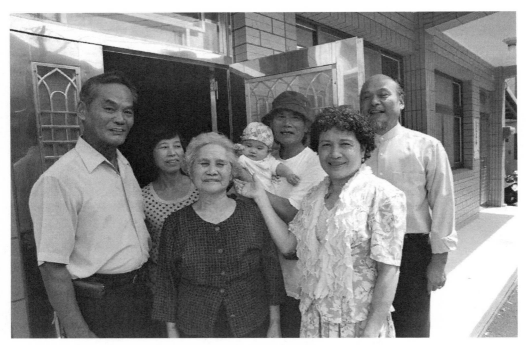

在二嫂家門口，抱曾姪孫女與親家翁合影。

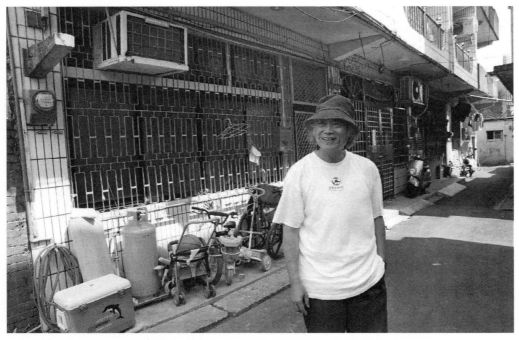

站在曾是父親擁有的一排紅磚瓦屋前。

左圖：即將完成的「撕貼畫」作品；貓是我的最愛。

下圖：蘭陽「小詩磨坊」詩會，二○一○年一月二十三日在羅東運動公園邊「芥菜種鋪」成立，每月聚會一次，討論同仁當月完成的作品。（羅東「老懂的家」）。

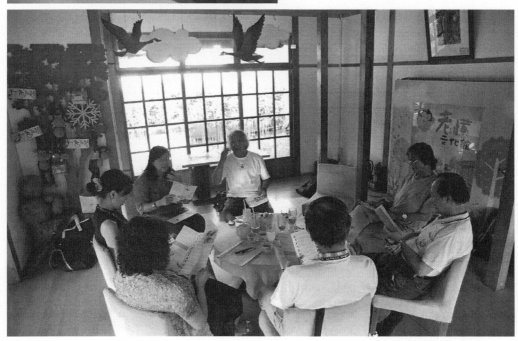

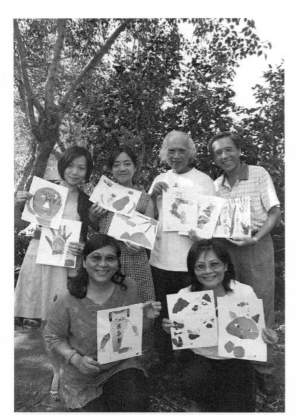

左圖：與學員展示當天完成的作品；前排左起：林淑嫻、林惠娜；後排左起：曾妙瓊、鄭雅方、林煥彰、陳俊仁。

下圖：自今年八月一日起，在宜蘭楊士芳紀念林園「芸堂人文咖啡」舉辦「撕貼畫展」，並於每周三「下午茶」時段，進行「撕貼畫」教學研習活動；教學員製作「撕貼畫」。

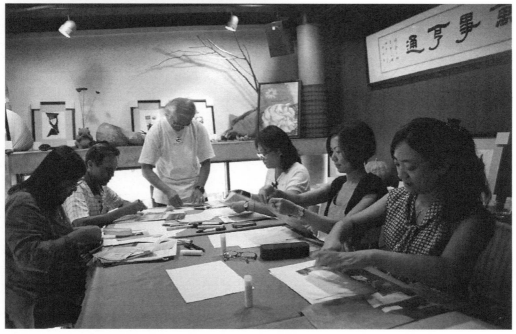

許水富小輯

在追隨希望下進行

拍照日／二〇一二年十月一日

地　點／桃園地區

喜歡角落。喜歡黑暗中乾淨的靈魂。在祕境中我喜歡把自己掏出來。

擺在一個人的世界。用詩和畫和書法餵養人生遭遇。

許多的寫和畫都在破壞和建設中。成書成冊成一帖肺腑的畫。

都是一種註解和信仰。我喜歡隨興而偏執。在日子邊緣慶幸有詩畫。

入門可以取悅自己。激進。平庸或闖越。處境當下。另有一方小小的淨土。

來自金門島嶼。多年漂泊。寄居台北而後桃園。而後能在希望中出發。

踩著真理在字畫中勾勒生命藍圖。出書。畫展。重返與實踐。

游走在俗世邊緣。並且揭示存在教化。並且享有一種安適立命日子。

日子裡每天習慣於清晨閱讀三家報紙副刊。看看雜誌。然後用餐。

然後寫作。然後上課。然後回家。然後結束一天。

像不真實的世界。逃亡。又有實際的包容。

　　買書。藏書。另外的一項工程投入。天生反骨。喜愛「禁書」。

喜愛把小小書房砌築如牆。這是人生風景的私領域。在眾多智者的途徑中。

學習成長和謙卑。惘惘來日。唯書畫自娛。一路走來。伴者所愛。

雖無有可成之器。但感念天地慈悲。有我容身揮霍時光。繼續走下去。

問候遠方。我們曾經的一段故事。

真理與知識之間。黑板承載不斷的闡釋。

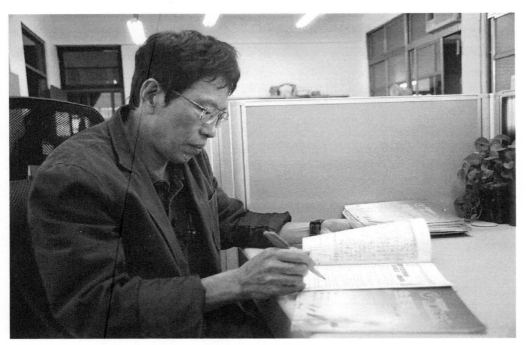

辦公室是競技糊口的另一種風景。

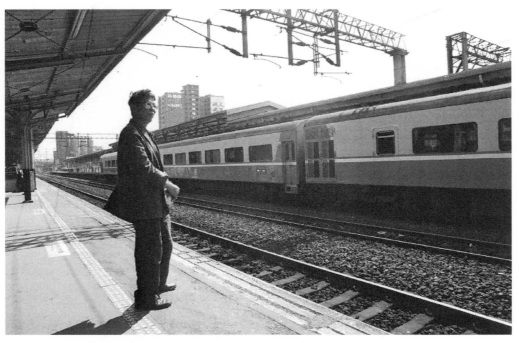

月台。進進出出都是人生。

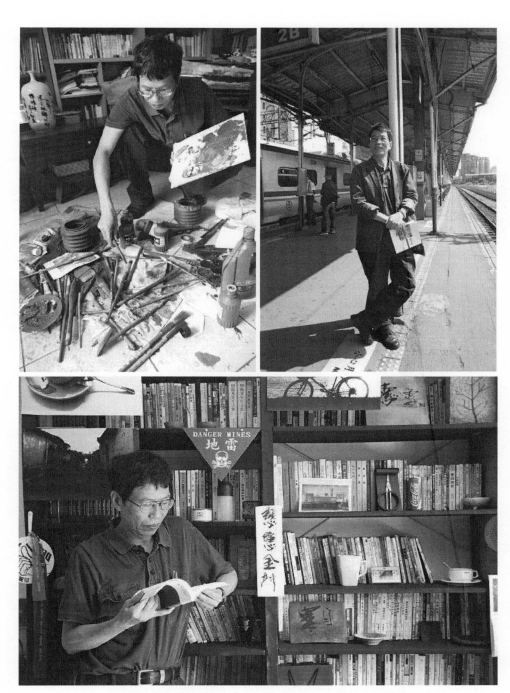

右上圖：等待歸鄉。一站又一站。歲月就老了。
左上圖：最難調的顏色是心中暗藏的濃郁光影。
下　圖：斗室書房。闖越不設防的皈依。

左圖：伏案筆耕。在字句裡擦亮執著。
下圖：作畫練字。每張作品都是當下的呼吸。

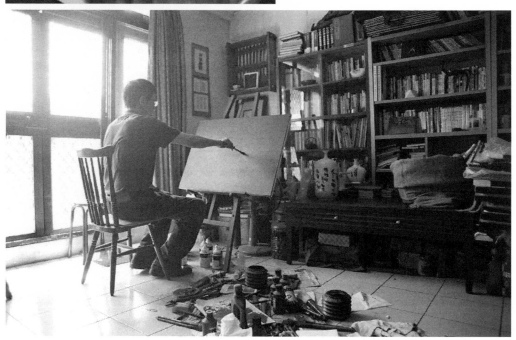

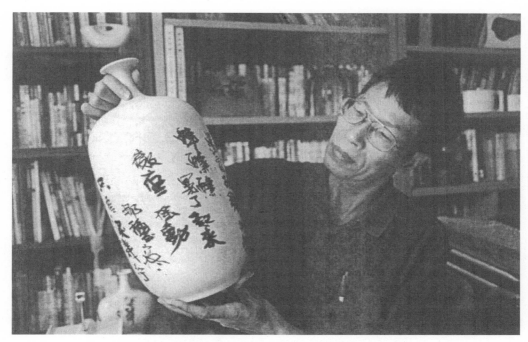

書法是我心口的另一風景。

踱步。尋找生涯裡的另一起程。

簡政珍小輯

詩人的這一天是黑白

拍照日／二〇一三年一月十五日

地　點／霧峰住家、亞洲大學

詩人的這一天是黑白。讓七彩從日子中抽離，讓草木失去色澤，讓花朵忘掉嬌豔。也許沒有色彩的日子才是生活的本真。也許我們經常在塗飾裡武裝自己，在彩虹橫越天空的假象裡自以為想像長了翅膀。

詩來自於人間，想像也立足於人間。踩在土地的雙腳像一個鐐銬，無法翻越雲端，只能在泥沼上留下自己的軌跡。

有人說，詩人就是要超越，無法超越如何叫做詩人？但，天馬行空的超越有時像卡通，忘掉人要呼吸，要在地面上吸收氧份。反諷的是，我們這個時代經常把卡通、在雲端上戲耍

當作前衛與創意的想像。

這黑白的一天，壓縮了層層疊疊的記憶。大約七年前，我找到一塊地規劃我的理想空間，包括視覺上起居的通透，包括視聽室的大小與黃金比例，包括讓花草成為我作息的伴侶。但，當這些過去無法實現的夢想成為寫實的同時，我變成了亞洲大學文理學院的院長。因為是院長，雖然生活其中，每天大都在學校安排的作息裡迎接日起日落。晚上回來，聽音樂是一種虧欠後的補償；上班一天後的疲憊，整個黃昏，乃是整個週末，都覺得是虧欠的本息再複利累積成虧欠。

還好，兩年前，我從院長卸任轉任講座教授，日子瞬間是峰谷的對比。也許是潛意識的心理想補償，我被這個空間所包圍，我想把大部分的時間交給這個空間。

也許這兩年來的日子應該被濫情地描述成多采多姿。但實際上，每天我總會在前院花園的水池旁邊看著流水演變成青苔，每天檢視二、三十歲的酒瓶蘭是否散發狗的尿騷味。走進書房／視聽室，朋友讚嘆的樂音與音響，已經被耳鳴詮釋成噪音。時間將使色彩褪色成黑白。校園裡已經踏入仙境的林創辦人，現在所站立的是黑白的人間。亞大即將竣工的安藤忠雄藝術館，還沒正式營業，已經過濾掉色彩？羅丹巨型的雕塑原來也如此沈思？

能把握的是色彩的當下，因為下一個瞬間將以黑白還諸虛空。

右上圖：因為年長入定，酒瓶蘭能夠裝載狗兄弟的尿騷味。
左上圖：對於愛犬達達來說，拿著大相機對人瞄準的，大都
　　　　心懷不軌。
下　　圖：洗刷石磨、豬槽的是即將結成青苔的水流。

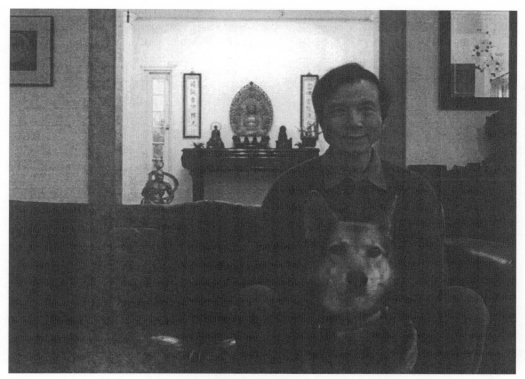

佛前葷素兩弟子。

這一頭，一對木獅子從寺廟走失，為了博覽群書。

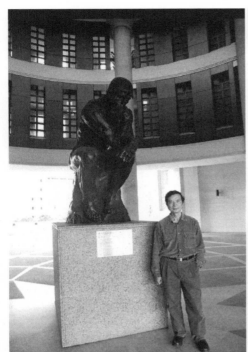

右上圖：盤旋而上的是不必要的仰望。

左上圖：路過學校圖書館，有時會沈思「沈思者」的裸身
　　　　與孤獨。

下　圖：那一頭，背對音響，音樂是沒有休止符的蟬鳴。

攻佔的屋頂的花朵不需要人世的想像。

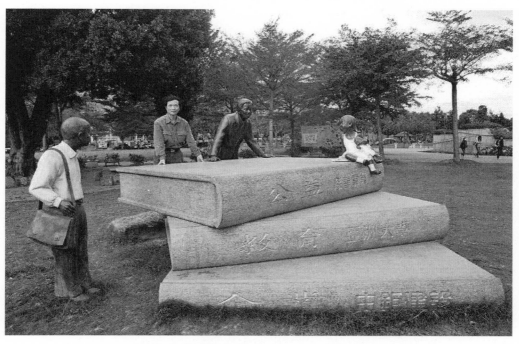

和亞大林創辦人並立，天上人間。

徐瑞小輯

結廬在人境　而無車馬喧

拍照日／二○一三年一月三十一日

地　點／台北市

總出現相同的夢境—藍天白雲，奮力振翅時而向上飛升，時而滑落至低處，那一對翅膀並非志在四方，只是試圖從不同的高度看清眼底世界，翱翔謳歌，喜愛那份開闊。

　　人閒桂花落　夜靜春山空　月出驚山鳥　時鳴春澗中
　　　　　　　　　　　　　　　　　　　—王維

是我所嚮往的境界，然而此身猶在現實中，每天仍需上班，為家人投資的小事業服務。

住在台北東區一棟樓的第十五層，由窗內望出盡是水泥高樓，101礙眼的杵在視窗一角，雲彩成為背景自顧自的幻化，我生活在都市叢林。只有退而求其次另做安排，決定上班半日，將

對大自然的嚮往是一種鄉愁，敦化南路分割
島上的一溜樟樹林，樹幹色深而別有姿態，
細細的葉雅致優美，嫩綠、淺綠、深綠…陣
風吹來灑滿 —— 身，我想。

住處部份改為工作室，心念轉至油彩畫布間，專心時所有的喧囂退隱，活到了時間之外。

有時會很願意沒有作畫的壓力，窩在沙發裡讀幾本好書。或者什麼也不做，只是發呆。

小書房一間，讀詩寫詩，收集閒章，蒔花賞陶，全是中國味兒。雖然作畫的媒材是油彩，但我想說中國話。

為新作上底色，〈仕女圖〉九聯作之一。作畫多選擇纖細筆觸，00號到4號畫筆。因此一幅畫需要較長的時間完成。

懷疑我的前世可能是以刺繡傳情的女子，也許痴情，或許傻。

畫室的空間有限，盡量將畫筆、油彩、書籍放置整齊。桌上的羊頭骨，2010年參加外蒙烏蘭巴托亞洲國際美展時，大草原上拾得。

喜歡有「她」陪伴，假裝可以嗅到青草的氣息。

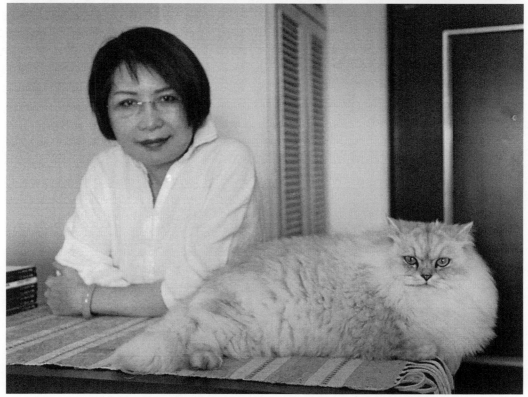

黑貓與白貓我們相處久了，有時表情不免接近。

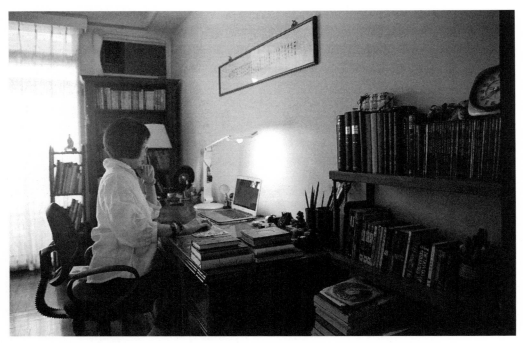

電腦＋網路＋Facebook…有滿足窺視或被窺視慾望的嫌疑。

收集精裝書、伴手書、手工筆記本，與一些小玩意兒自娛。

書法有點糟，有待苦練。

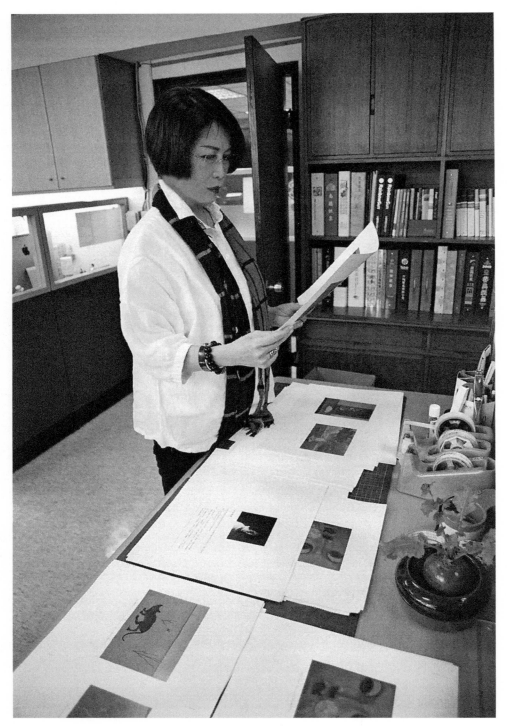

辦公室一瞥。

愛逛書店

聽她講述祖父母輩，如同「大宅門」般的往事。母親高齡九十二。

洪淑苓小輯

詩人的一天

拍照日／二〇一三年四月十五日

地　點／國立臺灣大學

詩人的一天是從午夜開始的。跨過時間的子午線，我航向另一個國度。那兒，可以隨意採摘文字的花果，踏著音律的階梯攀登夢想的巔峰。

而後，在夢與黎明之間，夜歌隱退，鼓動沾滿露珠的翅翼，返航。

通常，先喚醒小女兒上學，接著，先生也出門上班了。沒課的上午，我在家裡準備教材或是批改作業，要不就去菜市場採買。預先煮好一兩道菜和湯，放涼，然後送進冰箱，傍晚下課回到家再炒個青菜，全家人就可以享用簡單的晚餐。如果還是覺得睏，就睡個回籠覺，下午再去台大上課。

上完課，回家。晚餐。做一些雜事。家人入睡後，開始整理研究資料，打算寫一篇學術

從昨夜的詩人之夢返航，走進台文所
所長的角色裡。

論文。仍然是跨越子午線，但走向理論與文本多音交響的國度。

後來又兼了行政工作。辦公，開會，上課，下課。辦公室，教室，校園，家庭。如斯的

人生，如歌的行板。

我渴望過跨時間的子午線，航向另一個國度。

如果，可以安安靜靜的寫詩。

如果可以。

那真是最美好的一天。

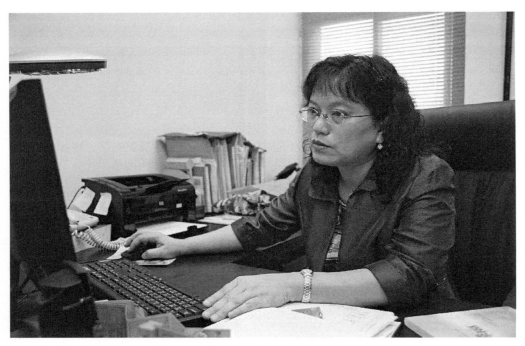

在寫詩以前，必須先處理公務。

詩人的另一個身分：媽媽，小女兒眼中的我。

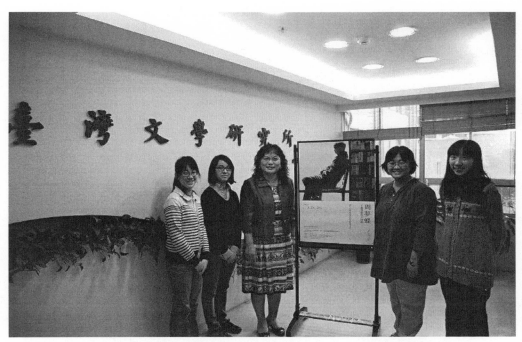

台文所同仁和我共同完成了一件大事，周夢蝶作品
研討會圓滿閉幕。

這就是台大總圖書館，但我更希望它是童話的城堡。

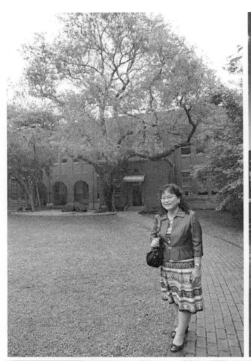

右上圖：在總圖書館「Hi, NTU,台大揪密」展場，舊式的
　　　　課桌椅，重溫學生時代的舊夢。
左上圖：走回文學院到研究室。在文學院中庭，一棵有香
　　　　味的樹。
下　　圖：研究室裡的教授和她的藏書，以及一顆躍動的心。

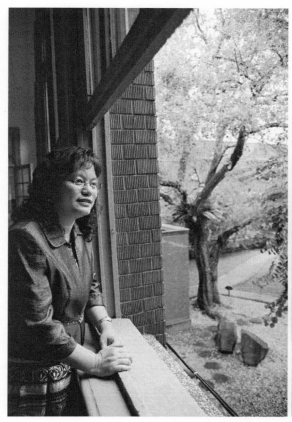

右圖：去總圖書館還書和借書，巧遇也來找資料的學生耘。
左圖：從二樓窗口望去，那是幸福的遠方。

右圖：從我筆尖間流瀉的是，自然與美的追尋。
左圖：如果可以。那真是最美好的一天。

嚴忠政小輯

詩躲在時間的後面

拍照日／二○一三年四月十八日

地　　點／臺中市

我的「一天」從來就不是一件多偉大的事。沒有蓄鬍，也不需要比自己更高的帽子；我的形象沒有「藝術家」的行止，只是多了一些看不見的細節，在文字裡發生。

我不認為自己看過很多書，但我想過很多事。譬如喝咖啡時，我所關切的，可能是杯墊上的水漬——它多麼像是，我們——尷尬的存在。所以，閒來無事，又何必故作清冷。這個世界已經夠不由衷了，人太聰明怎麼可愛得起來？回到吃餅乾的日子吧！我的午後，往往從一家洋菓子烘培坊開始，然後才是逢甲、靜宜或惠文。在學校，零食也是一種有表情的標點符號！

想寫一些東西給自己，有時候是必須「自囚」的。所謂「自囚」並不是「宅」，不是把

自己關在一個地方寫；而是去一個最想去的地方，或者是我「回不去」的地方。回到那裡，像回到考古現場；徒手挖掘自己的影子，像挖掘一堵危牆。因為創作雖然需要一點靈感的神祕應合，但，記憶，更可能是在靈感背後點火的人。

回到家，電腦讓我們繼續敲打月色，而詩總是躲在時間的後面。

明明是在自己家裡拍照，影子還是躲在門後。

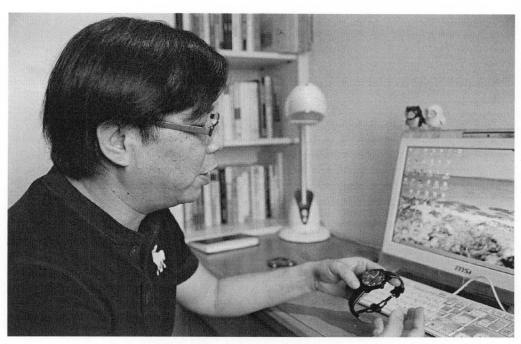

時間是抽象的，具體的是我的行止。

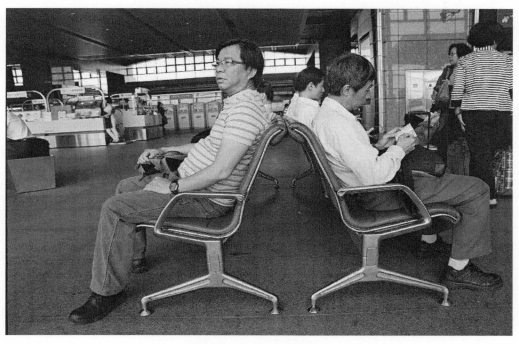

旅行也可以搬動意象。

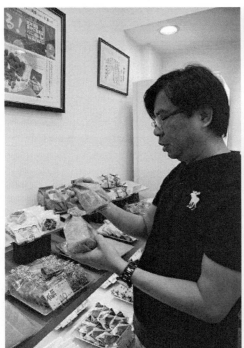

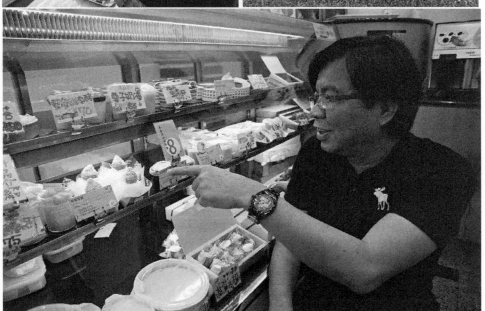

右上圖：我以為，老樹會叫住我。至少，寫作需要這樣的
　　　　感官。
左上圖：吃餅乾可以保持童心，逛「橫濱洋菓子」是一種
　　　　閱讀行為。
下　圖：在這裡，我還是個「男孩」。

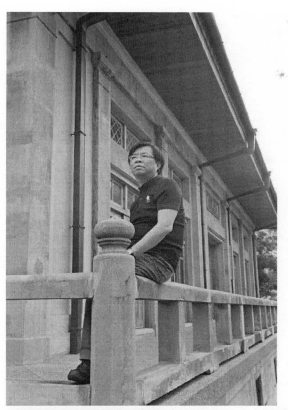

左圖：回家的路，從某一天開始也成為了景點。

下圖：四十年前，這是我放學回家必經之路。

回到這裡，像回到考古現場。

與友人分享張默先生寄來的書墨。

楊寒小輯

時間的旅行者

拍照日／二〇一三年七月九日

地　點／臺中清水

每個人一天的生活都是從這裡到那裡，甚至也可以說在時鐘裡繞了一圈而已。但大抵上像太空船既定的飛行計畫那樣地渡過每一天的時間。當然也可能稍微慵懶如樹底下午睡的小熊那樣怠惰個一陣子，不過生活總是這樣。勤奮也好，怠惰也罷。用「活著」這件事把屬於自己的時間填滿。

在二〇一二年夏天到二〇一三年夏天，如今細細想起我生活的方式，大概被一種命名單調又苦悶的旋律重複環繞著。當然如果說「詩人是苦悶的活著」，那麼也許我也能夠勉強與詩人這行業搭上一點關係也說不一定。稍微用心地呼吸，分辨空氣中細微的波動或味道。在日

常生活中的活動中確認自己的身體確實而自然的活著。步行、開車或騎單車在居住的城市裡面，與誰擦肩而過，看到馬路上的車子或行人。仔細尋找剛好被自己看見的風景像小熊在樹底下抬頭剛好看到蜂窩那樣。在時間裡旅行的心情或許就有些不同。

一個寫作者通常用文字來詮釋生活。如果打個比方來說，可以說「文學」是寫作者真正生活過的證明，像樹的年輪那種東西。當然反過來想，我們也能夠用生活來確認文學存在這件事。因此我以為，比起寫作，生活是我們在旅行的太空旅行中，像地球一樣重要的東西。

而關於生活這件事，用「感情」認真活著。我以為是非常重要的喔。

嚴肅了那些日常生活的武士夢。

右上圖：讓意象和愛那樣穩固地立著。
左上圖：童年或家鄉永遠比想像更遙遠。
下　圖：古剎的龍柱可能穩固誰的心事。

家鄉的石堤，是心事的防波堤。

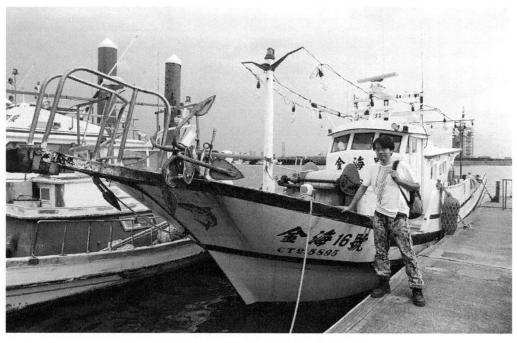

航行在思維之海去尋找情感的象徵。

左圖：書寫是前往未知的方向。
下圖：書寫，是無法停止的事。

左圖：所有熱書寫的靈魂都在遠方矗立。

下圖：閱讀，是一種旅行。

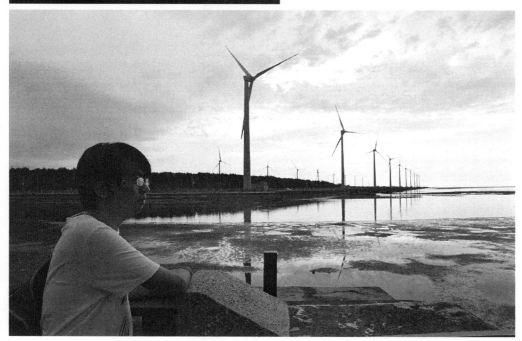

喬林小輯

詩人的一天

拍照日／二〇一三年七月二十四日

地　點／台北

在職時我常提醒所屬同仁要不斷的讀點書，不然學問就一直停滯在學校畢業時那個階段。當公務員的知能折舊率最快，因公務員是鐵飯碗，要調離，要開除都是很難（此即是冗員存在的原因），因此無需與時俱進的工作知識都可存活，就放任不斷的自我貶值，很是可惜。

有一背景甚厚的混混型屬下，常到我辦公室轉，有次看我辦公桌上放著一本馬克思相關的書，他指點我，書不用看，只要去中國大陸一個禮拜就全懂了。悲哀！他還是大學畢業的。

對於知識的渴望，從青年時就不曾離開我，從那時起我就一直在買書，訂閱新潮性的期刊，如《思與言》、《文星》、《當代》、《劇場》、《雄獅美術》等等。我自稱為「雜家」，此「雜

家」並非是先秦學術思想流派的「雜家」，而是指哲學、文學、電影、繪畫、心理學、美學、政治、社會、經濟等等都在我閱讀之列的雜食之相。在職時可用之於讀書的時間不多而零碎，書買了後雖然沒能盡讀，但怕以後買不到，我還是買書買書，買了一屋子的書，從三樓的書房到一、二樓可放置的空間，很完美的成了我退休後精神安頓之所。

我早上八點以前起床，起床後先到前院做個甩手功，然後一邊吃早餐一邊翻閱報紙的新聞標題，內容留著晚上睡覺摧眠時看。接著是打開電腦的電子信箱，看看來信以及做回覆或轉寄，續寫檔案裡未完文章，或關機看書。我每一段時間會設一閱讀的主題，然後從書堆裡找出相關的書籍，堆放在我書桌的兩側以備交互翻閱。我在職時，為了精進我的工作知識，如「管理成本」我會買好幾種版本，每一版本各有長處，交互補拙的閱讀，這樣我較能抓住它的知識系統。我不喜歡聽課，偏愛自己從書本抓知識。這段讀書時間，新的知識的獲得，是我生活中最快意的時候。

我差不多每月買進二、三十本書，郵寄到後先一本一本的登錄在書目檔案夾裡，然後蓋上「喬林藏書」章，然後一本一本的翻看目錄、序言、後記、跳著翻看內頁的文字。一如玩茶壺者，我把玩著書本，那是我最快意的時刻。

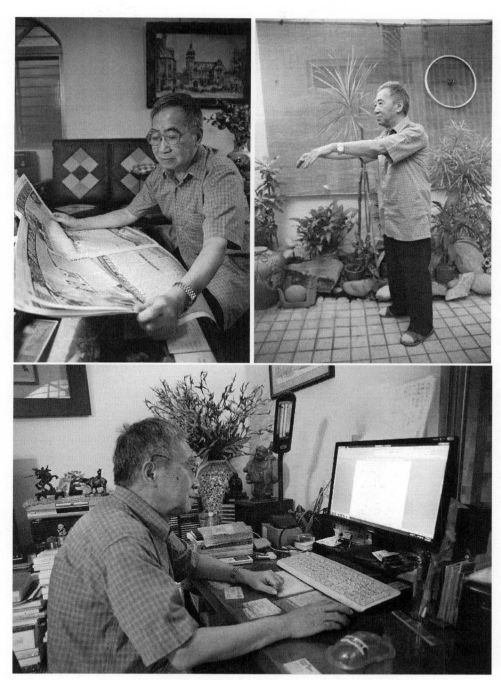

右上圖：早上起床後在前院做甩手功。
左上圖：一邊看報一邊吃早餐。
下　圖：打開電腦看看有無來信，或者接續寫未完的稿。

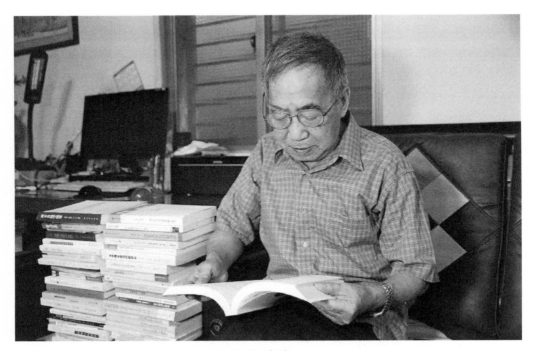

或者看書。

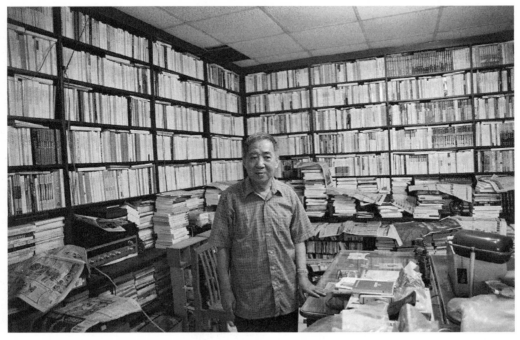

跑到三樓書房找書。

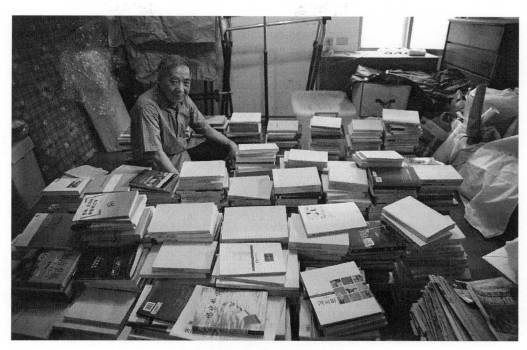

二樓和室房書堆裡找書。

建在陽明大學校區同一區塊裡的國立中國醫藥研究所，
前庭的藥船（碾）大理石石雕。

右圖：晚餐後到陽明大學校區繞行快走。

下圖：和內人及狗看電視新聞。